貝蒂・愛德華——著

大師如何觀看

Betty Edwards

DRAWING ON THE
DOMINANT Eye

解構我們感知、創造、學習的方式

Decoding the Way We Perceive, Create, and Learn

杜蘊慧——譯

推薦序
為什麼要學習觀看？

汪正翔　攝影創作者

觀看這件事如今成為一種顯學，我們看到許許多多教人觀看的書籍或是課程，然而觀看為什麼如此重要？

「觀看」可以區分為三種層次：第一種是 vision，關注視覺在生物機制的層面；第二種是 visibility，關注視覺的文化層面，譬如什麼樣的社會風俗之中，讓我們可以看見或不可以看見某些影像；第三種是 visuality，這是法國思想家居伊‧德波（Guy Debord）在《景觀社會》（*La Société du spectacle*）當中提出的概念，它關注景觀背後所潛藏的資本主義與國家權力的邏輯。後面兩者對於我們尤為重要，因為即使我們沒有看過《景觀社會》，我們也能夠理解在一個圖像氾濫的時代，學習觀看有助於我們理解這個社會，這也是為什麼約翰‧伯格（John Berger）的《觀看的方式》（*Ways of Seeing*）始終如此暢銷，他其實不是教我們如何看藝術，而是教我們看藝術背後的脈絡，而後者消除了我們對於藝術神祕的恐懼，也增加了我們對於社會、歷史與文化的理解。

反過來說，vision 的討論對於一般大眾相對陌生，即便

視覺科學近年來有長足的發展，但是它在視覺藝術的應用仍然有待努力，更不用說成為一般大眾觀看時可以使用的手段。這一方面是因為 vision 的領域過於專門，但另一方面潛藏的原因是，關注生物視覺機制被視為帶有一種「純粹視覺」的概念。這個概念從笛卡兒以至於現代主義攝影都可見其蹤跡，它暗示視覺是一種客觀成立的機制，與意識並無直接的關係。當笛卡兒將死人的眼球取出來做成像的實驗，就如同一個現代主義攝影家把創作交給了相機一樣。這樣的想法在 1970 年代之後受到了批判，論者批評古典的視覺理論裡面所謂純粹的視覺並不存在，無論是眼睛或是相機都是一樣，於是人們對於視覺的理解從生物的角度轉向文化的角度。

但是視覺並沒有就此被放入文化的脈絡之中，失去了自身的特殊性。譬如我們都聽過一個說法，就是：學習觀看可以讓我們看到更多文字訊息以外的意義，一種意在言外的豐富性，它不一定能夠明確地提供我們「訊息」，但是它讓我們從不一樣的角度看到更多可能性。這裡有幾個關鍵字「可能性」、「豐富性」、「不一樣」，它們依然流行在當代藝術領域，某種程度上延續了視覺作為一種特殊的（文字之外）理解世界的方式這樣的觀點。然而我們還是必須問，這件事如何可能？

此書《大師如何觀看：解構我們感知、創造、學習的方式》為這一個古典的觀點提出一些新的的理由。首先，

作者認為從知覺研究的角度，我們本來就用這樣的方式看世界。作者貝蒂・愛德華從一個我們耳熟能詳的說法出發，那就是人的左右腦功能是不同的，據此作者進一步論述人類的視覺其實也有左右眼的不同——左眼連繫到右腦，著重圖像、辨識事物的整體、空間的關係；後者連繫到左腦，連繫文字、資訊與意義。大多數人通常是使用資訊之眼作為主視眼（主要用來判斷之眼），另一隻眼則作為輔視眼，然而遠古時代的人類會用「視覺」之眼來觀看世界。在這一點上，作者如同許多教授藝術的書籍一樣，鼓勵讀者從圖像之眼及右腦邏輯來思考。只是作者更清楚地提出背後的生物依據。但這裡我們必須要注意，左右腦的區分在腦科學當中仍大有爭議，根據左右腦理論發展的左右眼區別自然也並非定論。所以與其相信腦中有兩個屬性不同的大腦，讓我們以不同的角度來看世界，不如將之理解為，視覺是兩種邏輯（空間與資訊、圖像與邏輯等等）往復協調的結果。

第二個理由是，作者認為在藝術品當中也有左右眼的差別，他舉出了許多經典畫作為例，分析其中人物左眼與右眼的不同。這帶給我們觀看作品更多的樂趣，譬如許多女性的肖像，刻意地著重輔視眼的描繪，呈現一種朦朧、曖昧的狀態。又或者是很多時候，我們觀看一張肖像其實只關注某一隻眼睛所呈現的情緒，即便另外一隻眼睛有截然相反的特質。這一部分是本書當中最引人入勝，但是又

最讓人覺得將信將疑的地方，讀者不免會懷疑這些歷史上的藝術家，譬如林布蘭，他們真的意識到了左右眼的差別，因此才刻意地表現在畫作之上嗎？還是說這是作者自己的臆測，如同藝術史家有時會賦予眼睛某種文化象徵的意義？我覺得作者在此所暗示的是，左右眼的不同屬性其實已經內化在藝術家的觀看當中，因此當藝術家呈現作品當中人物的各種目光，自然也帶入了這樣的考慮。唯有我們從意義當中掙脫（資訊之眼），進入這一個視覺的遊戲，我們才能領略藝術品帶來的愉悅。我們這裡特別需要注意的是，在這整個過程之中，事實上無涉於視覺之外的脈絡（前述 visibility 跟 visuality 的層次）。

第三個理由是，了解左右眼的不同，能夠幫助我們在創作上做更細緻的實踐。作者提出了許多練習的方式，來幫助我們用不同視覺來觀看對象，譬如如何觀察負空間，或是如何描繪我們自己。就攝影創作的立場，這些練習其實非常地實用，因為創作者總是希望以新的視角來觀看世界，然後這件事究竟要如何實踐？本書其實提出了一些初步的練習方式。但是作為一個只能以一隻眼睛看世界的創作者（我左眼看不見），我對於書中的左眼練習只能敬謝不敏。這件事其實突顯了生理機制其實也是充滿各種差異，創作的類型也是，我們總不能說一個左眼無法觀看世界的人，在右腦上面的創意一定受到侷限。因此這些視覺的練習，與其被想像成一種生理能力的增強（像是訓練身體的

某一塊肌肉一樣），不如當成一種意識的開發。

　　除了上面三點理由之外——人類左右眼本有不同屬性、藝術作品裡面本有左右眼的差異、創作與左右眼差異相關——理解左右眼的差異還有一個好處，就是能夠幫助我們在日常社交活動之中更順暢地溝通（或是不溝通）。譬如作者說當我們跟一個人講話不合拍之時，我們其實可以盯著他的非慣用眼，這樣他就會覺得不自在，然後快速地結束對話。這一段聽起來雖然有點好笑，但是頗能夠總結作者在本書之中的看法，眼睛既不是如同相機一樣忠實的機器，也不純粹是社會脈絡的產物。眼睛是在我們身上兩個性格迥異的生物，理解它們不同的特性，能夠幫助我們理解它們的主人，也能夠幫助我們理解自己。

謹將這本書獻給我摯愛的女兒和兒子，

安和布萊恩

目錄 <u>Contents</u>

引言
Introduction

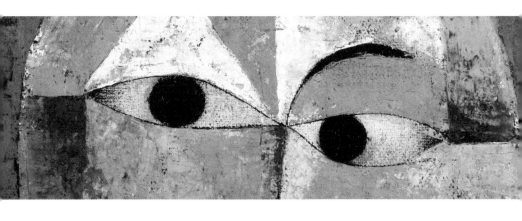

保羅・克利，《老人》，或《步入老人
癡呆的男人頭像》，1922 年。局部。

對他人好奇是強烈的人類特徵。我們想知道：他們究竟是誰？他們在想什麼？他們感覺到什麼？為了一窺我們遇見的人們言行背後的「真人」，我們一直有兩個主要策略。一個是密切注意被說出的話；另一個是用我們的眼睛「看見」反映在對方臉孔和眼睛裡的真實想法。

幾個世紀以來，作家和思想家已經集結出無數關於這種淺意識狀態的諺語和語錄。羅馬政治家馬庫斯·圖留斯·西塞羅（Marcus Tullius Cicero）說：「臉是心智的肖像，眼睛扮演翻譯者。」（圖i）羅馬天主教神父、神學家和歷史學家聖·杰洛姆（Saint Jerome）說：「臉是心智的鏡子，眼睛不須說話就能透露內心的祕密。」一句起源年月不可考的拉丁諺語說：「臉是心靈的肖像，眼睛吐露祕密。」

就連美國職業棒球捕手尤吉·貝拉（Yogi Berra）都呼應道：「光用眼睛看就可以觀察到很多現象。」

最著名但起源不可考的語錄之一是：「眼睛是靈魂之窗。」告訴我們能藉著深入觀察某人的眼睛，找到隱藏的「真人」。

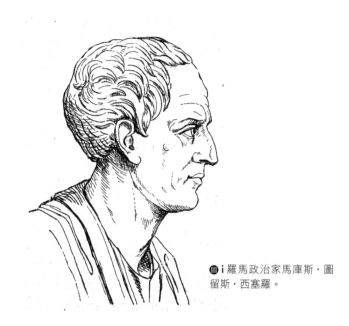

圖 i 羅馬政治家馬庫斯・圖留斯・西塞羅。

　　一個更現代（但不那麼詩意）的版本可能是，「**主視眼和輔視眼（dominant eye and subdominant eye）**[1] 能揭露腦部思想。」問題出現了：我們談論的是哪隻眼睛？左眼或右眼，或兩者？而且是哪個腦？因為我們實際上有兩個「腦部思想」：也就是**大腦（cerebrum）**的左右半球。而雙眼，在我們大多數人來看基本上是一樣的，為什麼會有「主導」和「輔助」之分？事實上，我們的兩隻眼睛看起來並不相同，反映出我們的兩個腦半球及看待世界的兩種方式。兩隻眼睛之間的區別是可以觀

[1] 編按：本書以粗體標示的中英文詞彙解釋，可見於頁 182 之〈詞彙表〉。

引言　15

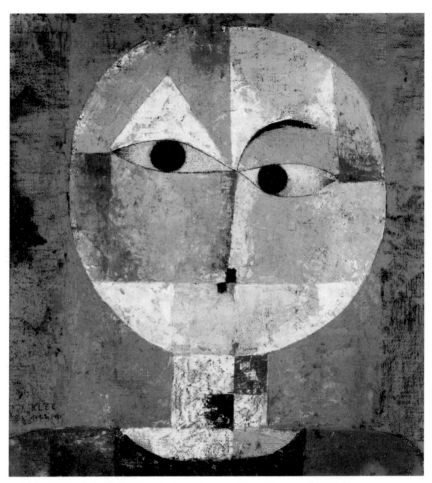

● ii 出生於瑞士的德國藝術家保羅·克利說：「一隻眼睛看，另一隻眼睛感覺。」
保羅·克利（Paul Klee，1879–1940），《老人》（*Senecio*），或《步入老人癡呆的男
人頭像》（*Head of a Man Going Senile*），1922 年。巴塞爾美術館（Kunstmuseum
Basel），瑞士巴塞爾（Basel）。

察到的，同時卻又奇怪地無法識別。也許這些差異在我們尋找「真」人的過程中有所幫助？

　　我們在意識層級上，知道眼睛所見與我們的想法和思考方式有密切關聯，同時，也許與我們的感受有關。說也奇怪，當我們近距離看著鏡中自己的眼睛，或是面對面看別人的眼睛時，卻似乎沒有意識到我們其實可以看見哪隻眼睛對我們正在說或聽到的話做出反應；而哪隻眼睛可能正在感覺，卻不在乎說話的字義。大多數人都沒有意識到這種差異。但是，我們下意識地在日常生活中用這種方法獲取訊息，特別是依循眼睛接收到的訊息，引導我們與他人互動。

　　這些相互作用因為所謂的思想／大腦／身體的交叉連接而變得複雜。對於大部分的人來說，我們的左腦半球會「越界」來從頭到腳控制右側身體，包括了主導右眼的功能；同樣地，右腦半球也會「越界」，從頭到腳控制左側身體，包括左輔視眼的功能。

　　對大多數人來說，右眼與控制語言的左腦半球緊密連結。無論是日常與重要的面對面談話裡，我們每個人都會下意識地試著與對方占主導地位的語言相關右眼連接。我們似乎想用右眼對著右眼說話——也就是主視眼對主視眼。

　　在面對面的交談中，我們常常會下意識地避開另一隻眼，亦即占從屬地位的左眼。左眼主要由非語言性的右腦

半球控制，相較之下對口語明顯無法連結，也沒有反應。儘管如此，它仍然置身於談話當中，看起來有點遙遠，像是在做夢，但實際上是在對語氣、音調、對話中偏視覺和感情等非語言的面向做出反應。

我個人對這種人類眼睛奇怪的視覺差異的認識始於許多年前，是基於《像藝術家一樣思考》研習營裡教學和示範肖像畫累積的心得。我觀察到的越多，它就越引起我的興趣。因此，這本書主要在檢視如何利用我們的主視眼「畫圖」。

Chapter 1

兩種觀看和思考的方式

Two Ways of Seeing and Thinking

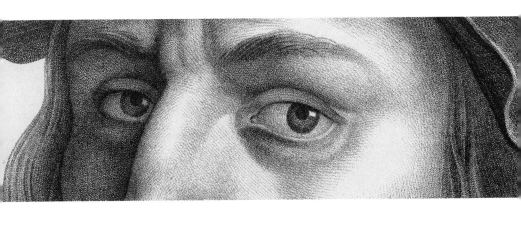

安德烈·杜特爾，《李奧納多·達文西
的肖像》。局部。

人們有時會問我是如何進入藝術領域的，其實很早就開始了。我的母親是位不尋常的視覺型人，偶爾會畫一些畫。對兒時的我來說，一個重要的影響不僅是她的繪畫能力，也是她看東西時的樂趣。比如說在戶外散步時，她會突然驚呼：「哦，看那些小雛菊點綴在草叢裡的樣子！」或者「哦，妳看那個陰影改變了房子的顏色！」這些評論雖然總是以「哦，看……」開頭，目的卻不是為了引起我的回應。但是當我看見她的喜悅之後，也會試著親眼觀察讓她驚呼的原因。我認為童年時這種無意之中的呼喚和回應，對我產生了巨大的影響，且可能是我後來對人類描繪**感知**（perception）結果的過程感興趣的基礎。

然後，我在四年級的老師是布朗小姐（我們在她背後叫她「布朗妮」），小孩們都很崇拜她。那是加州長灘市藍領階級社區裡的一所公立小學。如今回顧起來，我才發現布朗小姐有多麼了不起。四年級的主要科目是天文學。我們在她的教室裡打造了一座真正的天文台（紙板搭起的塔，大約 1.8 公尺寬），並在圓頂上打孔代表英仙座、仙女座、獵戶座和昴宿星團。我們還學習了希臘及羅馬眾神的

知識，用煮熟的濃稠玉米澱粉作為雕塑材質，在廢木頭基座上用模子塑出眾神浮雕。我的雕塑是跪著的阿特拉斯，用肩膀撐起世界。當我們在做雕塑時，布朗小姐在旁朗讀希臘神話。

這些豐富的童年經歷似乎已經不存在於現代教育中了。它們太危險、太凌亂，無法使用標準化測試評分。但為什麼其中一小部分不能捲土重來？例如，在現代化教室裡畫畫絕對是可行的。

在人生後期，當我還置身攻讀博士學位的漫長時期、在西洛杉磯的威尼斯高中開始教學生涯時，也開始了實驗的想法。那裡的學生以最讓人開心的方式加入我的實驗，試圖釐清為何學習畫出眼前的物件如此困難。

那時的教學經驗結果，以及羅傑・斯佩里（Roger W. Sperry）關於開創性右腦功能理論的大規模面市和普及，促使了《像藝術家一樣思考》一書的誕生。該書首次發表於1979 年，我親自修訂了三次，以跟上不斷演進的教學研究。如今它仍在世界各地印行，並已幫助數百萬人學習畫畫，開發他們與生俱來的**創造力**（creativity）。

在這本書出版後的幾十年裡，我和教學夥伴開始建立並教授以《像藝術家一樣思考》為基礎的密集繪畫研習營。五天的研習營課程集結了我的基礎畫畫方法。結果證明我們可以成功地教個人（無論是否具備畫畫經驗）進入視覺

性、非語言性的右腦半球，並學習基本感知技巧，畫出眼前所見事物。這些基本技巧共分五項，分別是：

- 感知**邊緣**（edge）：某物結束的地方，就是另一物的開始
- 感知空間：**負空間**（negative spaces）
- 感知關聯性：比例和透視
- 感知光線和陰影：創造三維立體感的錯覺
- 感知整體：**完形**（gestalt）

欲培養完整的頭腦：
需研習藝術的科學；
並研習科學的藝術。
同時學習如何觀看。
意識到凡事與其他一切
皆息息相關。
──李奧納多・達文西

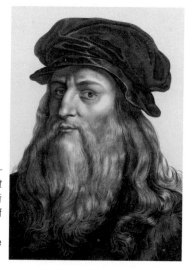

● 1-1 安德烈・杜特爾 （André Dutertre，1753－1842 年），《李奧納多・達文西的肖像》（*Portrait of Leonardo da Vinci*）。收藏於倫敦皇家藝術學院。© 倫敦皇家藝術學院（Royal Academy of Arts, London）。
攝影師：普魯登斯・康明聯合有限公司（Prudence Cuming Associates Limited）。

這些觀看技巧主要由專門處理視覺和知覺的右腦半球進行，可以和基本語言技巧中的閱讀技巧相比擬（令人驚訝的是基本語言技巧也有五個）；語言技巧主要位於另一半大腦，左腦半球。為了學習閱讀這個基本語言技巧，閱讀教學專家（而非我自己）的定義是：

- 拼讀法：理解字母代表聲音
- 語音學：從字母發音中讀出單詞
- 詞彙：學習單詞的意思
- 流暢度：能夠快速順利地閱讀 [2]
- 理解：理解閱讀內容的涵義

★　儘管（或者也許是因為）有了單一專注於語言技巧的教育模式，三個四年級和八年級的孩子中就有兩個的閱讀能力落後。根據美國國家教育進展評測機構（NAEP，National Assessment of Educational Progress）2019 年可悲的《國家成績單》報告，只有 35% 的四年級學生和 34% 的八年級學生能嫻熟地閱讀，兩組的評分比 2017 年還低。一位教育新聞記者問：「為什麼我們變笨了？」——〈半個美國的國家考試閱讀成績每下愈況〉（Reading Scores on National Exam Decline in Half the States），艾莉卡·L·格林（Erica L. Green）和黛娜·戈斯坦（Dana Goldstein），《紐約時報》（The New York Times），2019 年 10 月 30 日；〈美國的閱讀和數學成績正在下滑。為什麼我們變笨了？〉（Reading and Math Scores in U.S. Are Falling. Why Are We Getting Dumber?），路易斯·米格爾（Luis Miguel），《新美國人雜誌》（The New American），2019 年 11 月 2 日。

[2] 我始終反對閱讀專家將流暢度列為為基礎技巧。我相信流利是學習閱讀的結果，而不是基本的技巧。此外，這個列表中忽略了語法——由主詞／動詞／受詞構成的句子。

在我看來，這是兩套技巧，一套用於繪畫，一套用於閱讀，或多或少分別位於大腦的兩個半球。我認為公立學校應該以同等的熱情教授這兩套技巧。不幸的是，事實並非如此。

今日的公立學校仍然特別關注屬於左腦的語言性技巧——事實上，隨著時間的推移，學校越來越將重點放在科學、技術、工程和數學上——也就是統稱為 STEM 的學科。父母們似乎也接受這種偏頗的強調，部分原因是因為他們可能沒有意識到視覺技巧用於思考、**學習（learning）**、解決問題，甚至閱讀的重要性。或許父母們的擔憂還有部分是因為毫無根據地擔心孩子可能會過分耽溺於藝術，而這個傾向是不受現代美國文化支持的，因此孩子最終將成為「餓著肚子的藝術家」。

然而，語言和感知兩套技巧在所有領域中都是不可或缺的。我們教授左腦的語言技巧，不僅僅是為了創造詩人和作家，而是為了促使個人能在所有領域中進行學習和思考行為；同樣地，透過藝術傳授右腦感知技巧，並不只是為了培養藝術家，而是強化個人在所有領域中學習、解決和思考問題的能力。

想像一下，如果教育體系不單強調語言及與語言相關的「左腦」技能，同時也教授畫畫、音樂、雕塑、舞蹈和其他藝術相關的右腦技能，以及將過程和結果視覺化的技

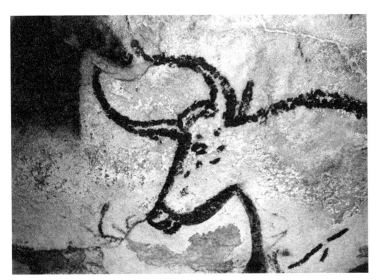

圖 1-2 我們的舊石器時代晚期祖先在三萬多年前就已經畫出美麗懾人、栩栩如生的動物洞壁畫像，遠遠早於人類發明書寫語言，證明繪畫對人類發展的重要性。一頭石器時代畫的牛，位於法國拉斯科（Lascaux）附近的史前洞穴，約繪於西元前四萬至一萬年。

能，我們的孩子將學習到如何構想完整的畫面，既見樹又見林，能夠理解整體而非零散的部分。亞伯特·愛因斯坦（Albert Einstein）說得好：「好奇心是在正規教育中倖存下來的奇蹟。」

此外，我相信教授與藝術相關的技能，實現全腦開發，需要認真、實質性的主題研究，而不是如今少數美術課中常見的偏娛樂性、偽創意的美術活動。這些輕量級美術活動的主要原因是許多美術老師出自同一個不教授畫畫的學校系統，自己都不會畫畫，所以更無法教畫畫，就像不會

閱讀的老師不能教學生閱讀一樣。

　　因此，在我們為期五天的《像藝術家一樣思考》研習營中（該研習營針對童年時期學了閱讀但從未學過畫畫的成年人），我們畫的題材並不容易。反之，我們從古時候的圖畫汲取靈感。在十九世紀末和二十世紀初，基本閱讀的文本並不是愚蠢的「見字發聲」或無聊的閱讀教材。

　　從前的兒童教科書收錄了嚴肅的詩歌、聖經中的段落和有關得體行為的重量級文章。為了呼應那些兒童讀物的邏輯，我們對畫畫教學的推論始終是：「如果你在成年之後想學習畫畫，由於畫下眼見之物都需要相同的五項基本技巧，那麼就應該從有趣和富挑戰性的主題開始，才不會白費工夫。」

　　因此，在為期五天的研習營中，不會畫畫的成年學生並不畫通常在入門班裡常見的簡單主題，比如幾個木塊，一碗橘子，或者一支簡單的花瓶。在畫這些主題的時候，如果感知出了很大的問題，沒有人知道，也沒有人在乎。反之，我們的學生繪製通常被認為是最困難但也最有成就感的物體：他們自己的手（對邊緣的感知）；一把椅子的透視（負空間的感知）；房間的透視（對關聯性的感知）；一位同學的側面肖像（對光影的感知）；和最後一天最難的主題：全臉自畫像（對完形的感知）。

因為要去描繪主體（這些畫迫使人們近距離觀察整體和最細微的細節），你會注意到在一般情況下可能看不見的事情。在肖像畫，尤其是在自畫像練習中，你必須「觀看和手繪」出一個驚人的事實：通常我們對於兩側臉孔的差異視而不見。（圖 1-3、圖 1-4）

Dick
July 9, 2018

圖 1-3
理查・霍納克（Richard Honaker）
指導前
2018 年 7 月 9 日

圖 1-4
理查・霍納克
指導後
2018 年 7 月 13 日

值得一提的是，一個非常明顯，卻幾乎總是在意識層面視而不見、微妙但可辨別的差異在於左右眼，如同愛因斯坦（圖1-5）的照片：這位科學家顯然是右眼人（右眼占優勢）。

　　相反地，蕭伯納（圖1-6）可能是左眼占優勢。他的左眼顯得更加警覺並對周遭有反應，右眼藏在眼瞼之下，右眼上方的眉毛幾乎像箭一樣指向左眼。

　　這將我們拉回到本書的主題：主視眼、兩眼之間可觀察到的差異，以及這些差異對觀看和思考，還有我們的外在和內在自我可能代表的意義。正如法國人文攝影家亨利・卡提耶－布列松 （Henri Cartier-Bresson）所說的：「一隻眼睛往內看，另一隻眼睛往外看。」

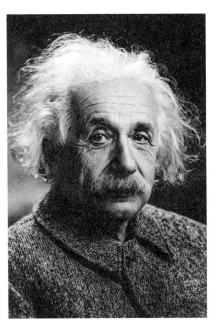 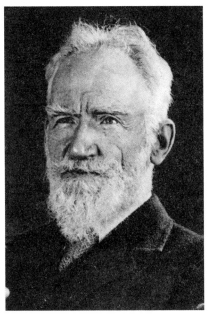

◉ 1-5 亞伯特・愛因斯坦。
攝影師：歐倫・傑克・透納（Orren Jack
Turner）。

◉ 1-6 蕭伯納（George Bernard Shaw）。
荷蘭國家檔案館（The National Archives
of the Netherlands）。

Chapter 2
主視眼和大腦
The Dominant Eye and the Brain

文生·梵谷，《自畫像》，1889 年。局部。

自 1960 年代以來，左右腦半球的不同功能已經是眾所周知的事實。諾貝爾獎得主，神經心理學家和神經生物學家羅傑·斯佩里（圖 2-1）及加州理工學院的同事在 1950 年代末和 1960 年代初曾被廣為報導、分析、批評、尊重、辯論和挑戰，但他們的原始發現從未被推翻。

無論原因為何，人類及地球上其他脊椎動物的大腦都分成兩個半球，構成獨立且不同的「心智」，它們對內在和外部現實的反應經由兩個半球之間的連繫共享、思考和融合。我們的左右眼正是進入兩種區隔思想的「窗戶」。

斯佩里的開創性研究，即所謂的裂腦研究（1959 － 1968 年），揭露了出人意表和多少令人震驚的訊息：在斯佩里創新的測試和實驗中，一旦將病人的兩個大腦半球透過手術截斷彼此之間的連繫，兩個腦半球顯然具有與它的夥伴不同、屬於自己的功能和偏好，似乎都是單獨個體。

斯佩里的腦裂研究基於癲癇患者發作時的經歷：癲癇經由**胼胝體**（corpus callosum）或大塊神經纖維從一個半球傳到另一個半球，而胼胝體是兩個腦半球之間的主要連繫。

● 2-1 「當大腦完整時,左右半球加起來的統合意識超過分開時的個別半球。」

——羅傑・W・斯佩里,1981 年諾貝爾獎生理學或醫學得獎者,獲獎原因為他對大腦半球個別功能的發現。

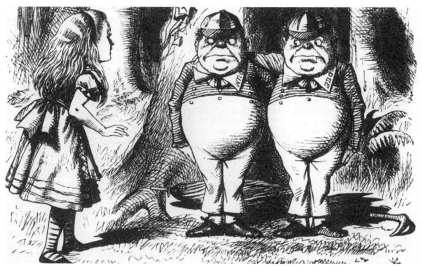

● 2-2 特偉哥和特偉弟可以被視為路易斯・卡羅重現兩個大腦半球的奇想,他們總是藉由交纏的手臂連結在一起,總是準備好吵架——或打架。正如卡羅說的,他們「大部分時候處得來,但偶爾『同意打上一架』」。特偉哥用詞用得好:「我們必須有點爭執,但我不希望持續很久。」「現在幾點了?」特偉弟看看錶,說:「四點半。」「那麼我們吵到六點,然後吃晚飯。」特偉哥說。

路易斯・卡羅(Lewis Carroll),《愛麗絲鏡中奇遇記》(Through the Looking-Glass, and What Alice Found There,1871 年)。圖為約翰・坦尼爾(John Tenniel)畫的特偉哥和特偉弟。

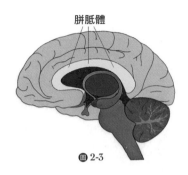

胼胝體

圖 2-3

　　這條粗大的神經纖維帶是兩個半球的主要連接工具，它們藉此相連、溝通、結合兩種觀點、同意──或者在某些情況下，不同意乃至於拒絕交流。（**圖** 2-3）

　　一旦主連接體和其他次級的連接經由手術切斷之後，患者的癲癇症狀就無法從一個腦半球傳到另一個腦半球，使患者的生活得到很大的改善。

　　經過這個相當極端的手術之後，患者的癲癇受到了更好的控制，令人既欣慰又驚訝的是，他們重拾了往日的生活，外表看來似乎完全康復。然而，隨著時間過去，斯佩里這種對思想的創新測試有趣並出人意料地顯示，病患的每一半大腦如今都是以獨立的「個體」運作，有自己的感知、概念、衝動和對周圍世界正在發生的事物產生的反應。

　　羅傑‧斯佩里和同事們的實驗稱為視覺半場演示（visual half-field presentation），是將單獨的不同**圖像**（image）閃爍進入參與測試者的左右視野（**圖** 2-4）。因為每位患者的

胼胝體都已經被切斷，發送
到每個視野的訊息就無法再
傳輸到另一個腦半球。

在一項實驗中，斯佩
里將「錘子」這個詞閃進病
患的右側視野，該名詞便立
即發送給專管語言的左腦半
球。當病患被要求說出看到
的詞時，能夠很快回答:「錘
子」。然後，當斯佩里向同
一名病患的左視野閃現不同
的詞「剪刀」時（左視野
負責將圖像發送給**右腦半球**
〔right hemisphere〕），
病患無法說出這個詞，卻能
用左手畫出剪刀圖案。

◉ 2-4 布萊恩・波麥斯勒（Brian Bomeisler）繪圖

斯佩里和同事在 1950
和 1960 年代耗時、詳細且

✱　右腦半球可以辨認一些單詞和短語的意義，但是不能使用語法（用主詞／動詞／
　　受詞組成的句子），因為後者必須使用具邏輯的話語和描述。例如，「男孩打棒
　　球。」非語言的大腦半球可能會認出並使用名詞「男孩」和「棒球」，但認不出
　　構成完整句子的動詞「打」。

複雜的研究於 1981 年獲得諾貝爾獎。斯佩里發現大腦的**左半球（left hemisphere）**負責理解和說、寫語言；而右半球可以識別一些單詞，但不會說或寫語言。然而值得注意的是，右半球可以繪製出對應單詞的物體[3]。

廣義來說，斯佩里的發現揭露了我們完整的大腦中有兩個思維系統——好比大腦裡有兩個人。一個「人」是口語的、分析的和連續的，主要使用語言和邏輯來思考和交談，通常偏好一步一步執行程序並得出結論（就像句子裡的單字）。

對於我們大多數人來說，這個「自我」主要位於大腦的左半球。另一個半球則是另一個「人」，其主要思考模式是非語言（大部分沒有文字）、視覺、感知和全面的，可以同時直觀地看見整體，感知零件如何組合在一起構成整體，但也能夠將每個部分視為一個「整體」，以及該整體的各個部分如何組合，同樣重要的是，零件如何不彼此組合。這另一個「自我」主要位於大腦的右半球。在完整的大腦中，由於胼胝體為這兩個「自我」之間提供即時而持續的溝通，我們才能體驗自己是一個人，並將兩種「語言」融合為一種。

[3] 羅傑・W・斯佩里，〈意識層級內的半球脫節及統合〉（Hemisphere Deconnection and Unity in Conscious Awareness），《美國心理學家》（*American Psychologist*）28 期（1968 年），L 723 – 33，http://people.uncw.edu/Puente/sperry/sperrypapers/60s/135-1968.pdf。

但事實並不盡然如此。我們的兩個「自我」意識以多種方式表現出來，包括對自己的評價。例如：

「我對這件事有兩種看法。」

「一個我說好，另一個我說不好。」

「一方面……，但另一方面……。」

或者我最喜歡的：「嘿，等等，如果這樣如何……？」

雖然這種總體結構適用於所有人類，不同大腦的組織結構可能大相逕庭，差異造成的影響會反映在許多外在跡象中。

「慣用手」可能是其中最明顯的可變跡象。全世界人類中，右撇子約占 90％，左撇子大約 10％。慣用手就是外

🔲 2-5 謝天謝地，舊時試圖將天生左撇子的孩子強迫改成右撇子的做法，幾乎已經從學校和家庭中被淘汰了。

貝蒂・愛德華繪圖

在的跡象，大多數時候能從持筆寫字看出來，但也包括持餐具、剪刀、運動器材或木工工具等的手勢和使用方式。人們非常了解自己的慣用手。如果你問「你是右撇子還是左撇子？」通常人們回答得很容易，而且毫不猶豫。

「慣用腳」則是在步行、爬樓梯、攀登或跳舞時最常先向前邁出的那隻腳，知道的人就很少了。很多人被問到「你慣用右腳還是左腳？」時都無法確定，往往得站起來試試看哪隻是主導腳或前導腳。不過運動員和舞者除外，因為知道哪隻是自己的主導腳，對這些人很有用。全球約60%的人是右腳，30%是左腳，10%是兩隻腳等同。

「慣用眼」是最不為人所知的，也是最容易變化的大腦外在跡象。約65%人類的右眼占主導地位，34%左眼占主導地位。而有1%的人是兩隻眼睛同樣占主導地位。如果你問某人「你是右眼主導還是左眼主導？」最常見的回答是「我不知道。如何辨別？」例外的人主要是肖像畫家和攝影師，他們可能透過觀察知道兩眼的差異；同樣地，對於運動員、射箭愛好者和獵人來說，瞄準對他們來說是關鍵技能。運動和眼睛的關係可以透過各種「慣用眼」或「主視眼」的測試揭露出來，你可能對這些測試很熟悉。

要知道自己的主視眼，最簡單的方法之一是：閉上一隻眼睛，伸直一隻手臂，食指指向房間對面的某個物體——窗角、門把手、電燈開關。然後，食指保持指著同一個地方，換另一隻眼。你會看到指尖已經不再位於目標上了，現在離目標很遠——如果你是右眼主導，指尖會在目標的右邊；若是左眼主導，指尖則向左偏。

你一開始保持睜開的那隻眼睛就是你的主視眼，這個簡單的測試證明了運動員了解慣用眼的重要性。如果你用「錯誤」的眼睛瞄準目標，就會有誤差，這就是為什麼運動員和射手非常清楚哪隻眼睛占主導地位。

另一個主視眼測試

1. 在一小塊厚紙（比如 7.5 x 12.5 公分的名片卡）中央切一個洞。洞大約是美元五分鎳幣或十分硬幣的大小。

2. 選擇一個遠處的物體讓視線對焦，例如電燈開關或相框的一角。

3. 雙臂伸直將卡片握在面前，透過小開口觀察選定的目標。輪流閉上一隻眼睛，然後換另一隻。始終能看到目標的眼睛就是你的主視眼。

第三個主視眼測試

1. 雙手向前伸直，用拇指和雙手的側面框出一個小三角形窗口，大約 2 公分到 2.5 公分。

2. 雙眼保持睜開，透過三角形看。將房間對面的某個物體放在三角形中心，例如門把手、窗角或電燈開關。

3. 閉上左眼。如果還看得見物體，你就是右眼主導。再閉上右眼試試：你會看到觀點已經大幅向右移動，目標對象不在視野中了。睜開右眼重新閉上左眼，物體會再次位於小三角形的中心。這代表你是右眼主導。如果相反，你就是左眼主導。

両個額外的大腦組織跡象

大腦組織另外還有兩個跡象，但絕大程度屬於未知：握緊雙手，手指交纏，哪個拇指在上面？右手拇指在上表示左腦優勢；左手拇指在上表示右腦主導（圖 2-6）。當你交叉雙臂時，哪隻手臂在上面，右或左？同樣地，右臂在上表示左腦優勢；左臂在上表示右腦主導（圖 2-7）。

這些次要的外在跡象往往與主要的主導跡象相矛盾（慣用的手、腳和眼睛），並且可能是輕微的「混合主導跡象」，或教育研究人員所說的「交叉側向性」。我們每個人的大腦都是獨一無二的。教育工作者一直在留意與混合主導有關的學習障礙跡象，但迄今為止的研究卻不支持這種假設。有一天，我們可能會知道次要混合主導指標的意義，如今卻尚不得解。

我已經描述了幾個簡單而有效的測試，讓你確定哪隻眼睛是你的主視眼，但你也可以僅靠著照鏡子或面對面仔細觀察另一個人的眼睛找出慣用眼。在這裡，我們會看見一些非常令人驚訝的臉孔特徵……同時卻又視而不見。

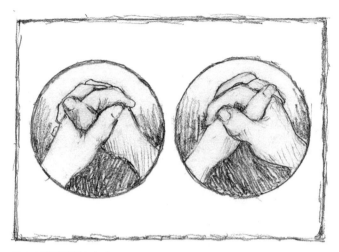

●圖 2-6 哪根拇指在上？

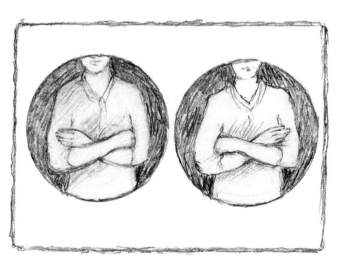

●圖 2-7 哪隻手臂在上？

Chapter 3

人類臉孔和表情

Human Faces and Expressions

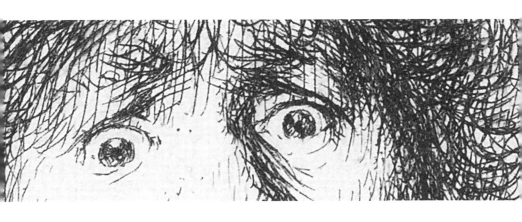

林布蘭・凡・萊茵，《戴帽子的自畫像，
睜大眼睛和張開嘴》，1630 年。局部。

我們都是人類面部表情的專家。研究表示，就連嬰兒都可以覺察面部表情的變化。最微小的改變都能顯示情緒的變化，我們每個人似乎都有一本記憶裡的表情型錄，幫助我們解釋遇見的臉孔。在面對面的談話中，兩個人都看得見對方的整張臉；而且兩人都理所當然在留意說出的話和聽見的語氣，但是主要的視覺焦點是眼神接觸，搭配其他扮演配角的面部特徵（眉毛、額頭紋和細紋、嘴巴等）。人與人之間的相遇似乎是普通的日常事件，但實際上從視覺上來說是很複雜的。

　　複雜處之一是我們通常以為人臉是對稱的。我們的兩隻眼睛被安排在臉孔**中軸線**（central axis）的兩側，這條線將眉毛、鼻子和嘴巴分成看似兩邊相同的臉孔五官。但是當攝影師將一張臉孔的照片切半，每個半臉重新排列成兩幅完整的臉孔時，我們可以看到兩邊臉孔之間細微但明確的差異。正如我說過的，科學家已經確定 65％的人類是右眼主導，34％是左眼主導，而有 1％是沒有任何一隻眼睛（或兩隻眼睛都不）主導。

　　下頁的鏡像人臉圖像呈現的是，如果我們在現實生活中的對話裡先注意對方臉孔的一側，然後再注意另一側，最後將兩側互相比較的結果（◉ 3-1）。但是我們實際上並不會這樣做；第一，因為很難；第二，因為幾乎沒有動力去比較臉孔兩側，除了下意識想尋找並與對方的主視眼有連繫。

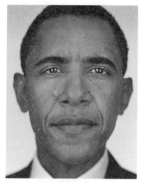
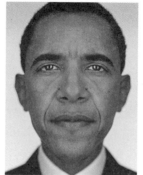
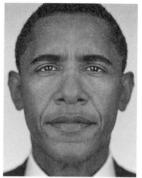

| 原始臉孔 | 左臉 | 右臉 |

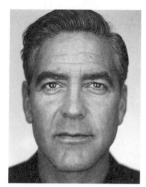
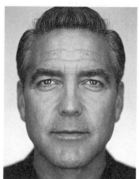
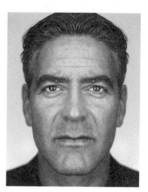

| 原始臉孔 | 左臉 | 右臉 |

● 3-1 鏡像臉孔是將臉孔照片垂直切成兩半,只用左臉或右臉重新拼合的照片,所以叫鏡像。目的是為了呈現兩側臉孔之間有時令人驚訝的差異。例如,歐巴馬總統顯然與34%的人口一樣是左眼優勢。在巴拉克·歐巴馬(Barack Obama)總統和喬治·克隆尼(George Clooney)的鏡像臉孔例子中,左圖是原始照片,中間的圖片是左臉對稱,右方圖像顯示右臉對稱。兩人似乎都是左眼主導。

攝影師:馬丁·修勒(Martin Schoeller),《八月》雜誌(AUGUST)。

尋找主視眼

我們經常聽到人說「他（或她）直盯著我的眼睛說⋯⋯」這似乎是當我們與某人面對面交談時真正想要的──直視眼睛。但是到底是哪隻眼睛呢？潛意識裡，對於 65% 的右眼主導人來說，我們希望那個人在視覺上與我們的主視眼相連，因為那隻眼睛和左腦半球的連繫更緊密，而右腦半球可以提供正確的字詞傳達我們的想法，有助於對話的口語內容。對於 34% 左眼主導的人來說，這個道理同樣適用。我們希望對話夥伴與我們的左眼相連。

無論我們是左眼還是右眼主導，對話夥伴可能會、也可能不會意識到我們的另一隻「次主導」眼，它與非語言的右腦半球有更緊密的連繫。輔視眼可能在尋找表情線索，以**直覺**（intuition）理解這次對話的整體意義，注意對方的視覺肢體語言訊號、面部表情和語氣，但不太能與口語產生連繫──是對話的沉默參與者。

本書的目的之一，是將重點放在人與人的一般接觸經驗中不為人知的面向：直視某人眼睛的重要性──特別是占主導地位的眼睛。想確定哪隻是主視眼，就需要先對這個主題有一些了解。這一點常識就能幫助我們克服自己的視覺習慣：自動連接到談話對象與我們自己一樣的主視眼。我將在下一節裡說明這個習慣。

　　既然人臉對我們來說意義重大，將我們與朋友、家人和所有對我們重要的人連繫起來，久而久之，我們就會養成看見——或看不見——對方臉孔的習慣。

　　習慣之一（特別是對於占總人口 65％的右眼主導人來說）是直接了當地自動將自己的右眼對上對方的右眼。這種習慣由作家泰瑞・藍道（Terry Landau）於 1989 年出版的《關於臉孔》（*About Faces*）一書中巧妙地描繪出來（圖 3-2）。

　　雖非出於自願，右撇子的右眼主導人（65％的人口）會自動且強烈地將注意力集中在左側（下面兩幅畫的右眼）。因此會將左方的圖解釋為悲傷、煩惱或憤怒，而認為右方的臉是快樂、開朗和友好的。就算你知道那只是同一張圖，左右顛倒，卻很難改變第一印象，說明了右眼對焦右眼能大幅影響我們對一張臉的回應。

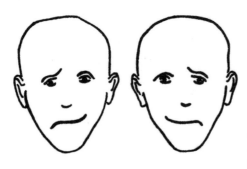

圖 3-2 《關於臉孔》的「插圖」。
作者：泰瑞・藍道 ©1989 年，泰瑞・藍道。經錨點出版社（Anchor Books）許可使用；錨點出版社隸屬諾福・雙日出版集團（Knopf Doubleday Publishing Group），企鵝蘭登書屋公司（Penguin Random House LLC.）的分支之一。

當然，如果你是 34％ 人類中左眼主導的一員，就很可能會是相反的情況。你會認為左方的臉是開朗、友好和快樂的；右方的臉是悲傷、煩惱或憤怒的。

　　如果你是那 1％，雙眼同等主導的人，可能就不會認為哪隻眼睛占主導地位，兩張臉都「有趣」或「難懂」。

　　這些都是自發性眼神接觸產生的結果。對於 65％ 的右眼主導人來說，眼神會自動以主視眼接觸主視眼 —— 右眼對右眼。另一隻眼睛「輔視眼」，則被大幅忽略，只意識到正在進行語言交談卻不注意說出的字詞。但是，對方的輔視眼也在現場觀察情緒線索，直覺地察知彼此互動的整體感覺，專注在面部表情（尤其是眼神）和語氣。

　　如果非語言線索與口說的字詞相符，或與口說字詞多少配合，一切就會很順利；若非如此，與我們對話的夥伴稍後可能會說：「嗯，這些話聽起來不錯，但談話裡的某些東西讓我不舒服」。

　　潛意識想以主視眼連繫主視眼的結果是 ，34％ 人口中左眼占主導的人必須想辦法說服右眼主導人：將自發的右眼對右眼反應更改為右眼對左眼。 因此，34％ 的人可能會採取一系列奇怪的行動，以將右眼主導的對話夥伴引導到

★　有些人會盡可能避開視線接觸，稱為眼神接觸焦慮症。這可能是出於害羞或缺乏信心，或害怕自己可能會被負面審視或評斷。

圖 3-3 我們不難認出哪一隻是藝術家查克·克羅斯（Chuck Close）的主視眼。

自己的主視眼。最簡單的方式就是稍微轉頭，使主視眼位於前方；另一個方法是降低次輔視眼上方的眉毛，並抬高主視眼上方的眉毛，如藝術家查克·克羅斯的照片（圖 3-3），他很明顯的是右眼主導。

一個更有效的策略是將一隻手舉起到臉部，覆蓋部分輔視眼，迫使注意力集中在主視眼上。

還有一個策略是使用眼鏡，以將眼鏡微微傾斜蓋住輔視眼，迫使注意力放在主視眼。

最戲劇化的是使用一款過去近百年不斷來來去去的髮型，今天偶爾還會出現在女性電視主播和其他人身上：這款髮型被設計成直接覆蓋輔視眼，讓它隱藏在視線之外，毫不客氣地強迫對方只注意到主視眼（圖 3-5）。

●圖 3-4 朵樂希・帕克（Dorothy Parker）是紐約的傳奇性文學人物、記者、詩人，以辛辣的機智聞名。她著名的語錄包括：「男人很少對戴眼鏡的女孩眉來眼去」和「我早上做的第一件事就是刷牙和削尖舌頭」。1910 年代後期，帕克曾為《時尚》（*Vogue*）雜誌和《浮華世界》（*Vanity Fair*）雜誌工作，後來擔任《紐約客》（*New Yorker*）雜誌的書評人。
攝影：范丹工作室（Vandamm Studio） © 比利・羅斯劇院（Billy Rose Theatre），紐約公共表演藝術圖書館（The New York Public Library for the Performing Arts）。

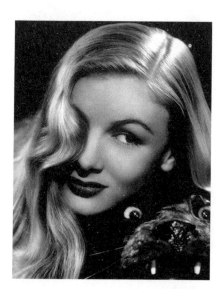

圖 3-5 維若妮卡·蕾克 (Veronica Lake)，電影女演員，以她在 1940 年代的作品聞名。也因為帶動這種完全遮住右眼的髮型風潮而聲名大噪。

圖 3-6 《像藝術家一樣思考》研習營學生艾美·史克文·華許（Amy Scowen Walsh）畫的維塔（Veta）肖像，2019 年 11 月。

在一瞬間內評估泰瑞・藍道的畫作（頁 52），僅僅是我們每天例行辨識的數百個、甚至數千個表情的其中之二。該領域的科學研究（人類社會訊號，human social signaling）告訴我們，人類只靠眼睛就可以傳達無數面部表情變化。為了簡化調查，研究人員在 2017 年縮小了研究領域，只研究六種基本眼睛傳達的訊息：喜悅、恐懼、驚訝、悲傷、厭惡和憤怒。

研究人員在報告中指出，他們很「驚訝」[4]地發現，所有六個基本眼部表情大部分只用了兩種方式表達：睜大或縮小眼睛。研究人員報告，這兩個主要的表情最早由十九世紀演化論者查爾斯・達爾文（Charles Darwin）在 1859 年出版的指標性著作《物種起源》（*On the Origin of Species*）中提出。達爾文詳細說明這兩個眼部表情被史前人類作為生存的功能性輔助工具：睜大眼睛（接收更多的光線和擴大視野）好看見任何巨大、潛在的危險，例如恐龍或老虎；或瞇起眼睛（縮小視野）以便區分小型、隱藏的威脅——蛇和蜘蛛。

[4] 丹尼爾・H・李（Daniel H. Lee）和亞當・K・安德森（Adam K. Anderson），〈從眼睛看見的讀出頭腦想的〉（Reading What the Mind Thinks From What the Eye Sees），《心理科學》（*Psychological Science*）28 期第 4 卷（2017 年），494 至 503 頁。該研究的作者們使用了科學報告中很少出現的詞：「驚訝」。研究通常揭示的是漸進步驟，而非巨大的飛躍。

根據現今科學家的說法，這兩種「萬能」的眼部表情已經成為主要和最常見的社交訊號了：瞇起眼睛表示歧視、懷疑、厭惡、不以為然、不解、不屑；睜大眼睛表示驚訝、突然的雀躍、震驚、恐懼、憤怒和喜悅。出乎意料的是，兩位美國政治人物正好詮釋了這兩個主要的表情類別（圖3-7、圖3-8）。

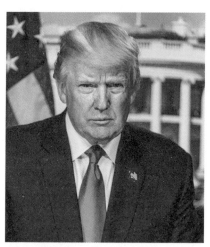

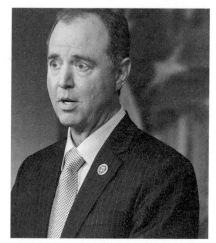

圖3-7 前美國總統唐納・川普（Donald Trump）的白宮官方肖像，由 WhiteHouse. gov 提供。

圖3-8 眾議員亞當・希夫（Adam Schiff，民主黨，加州）在美國國會大廈舉行的新聞記者會上，2017年3月22日，星期三。

幾個世紀以來，藝術家們痴迷於人類面部表情以及描繪它們的手法。以人類為主題的藝術，其成敗與否通常取決於繪畫、素描或雕塑作品中的一個面向。

試過的人都知道，想用表情準確描繪無數人類情感中的任何一種，都出奇地困難、令人氣餒。筆刷、鋼筆或蝕刻工具最輕微的滑動，都能讓愉快的笑變成諷刺的笑，憤怒變成厭惡，溫柔的關懷變成悲傷或絕望。有時候，重新開始是唯一的補救辦法。文藝復興時期的義大利藝術家萊昂·巴蒂斯塔·阿爾伯蒂（Leon Battista Alberti1）在他於1450 年寫就的藝術家指導手冊《論繪畫》（*Della Pittura*）中表示：「沒嘗試過的人，誰會相信試著畫笑臉是多麼困難？它和你的本意背道而馳，看起來不但不快樂，反而像傷心的愁容。」

如今，藝術家們有攝影和定格圖像幫助他們在藝術作品中重現微妙、稍縱即逝的人類表情。但即使是現代，肖像的難處仍然存在。在攝影出現的幾個世紀之前，藝術家只能仰賴認真學習、仔細觀察，以及嫻熟的技巧。在這項艱難的任務中，成功的知名畫家之一是荷蘭畫家林布蘭·凡·萊茵 （Rembrandt van Rijn）。

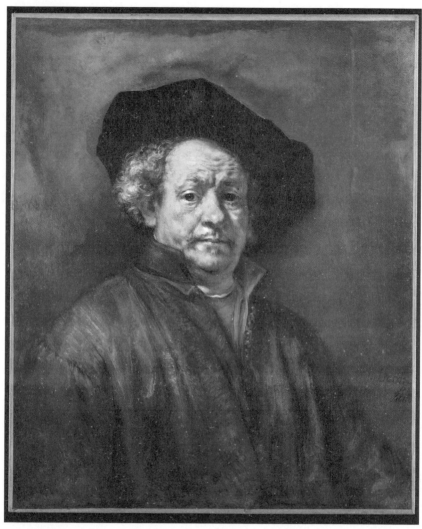

🔴 **3-9** 林布蘭・凡・萊茵（1606–1669），《自畫像》（*Self-Portrait*），1660 年。
紐約大都會藝術博物館（The Metropolitan Museum of Art, New York）藏，班傑明・奧
特曼（Benjamin Altman）遺贈，1913 年。

　　林布蘭在藝術生涯早期就開始對自畫像感興趣，他是首批專注於使用自己的臉孔研究表情的畫家之一。他在二十多歲時開始一系列描繪自己臉孔的自畫像蝕刻，表達了截然不同的情緒。我們可以想像他在鏡子裡嘗試各種表情，扭曲臉孔表現出驚訝或震驚、大笑、憤怒、困惑或恐懼。完成的蝕刻版畫清楚地呈現各種表情，開始點燃林布蘭一輩子對自畫像和描繪人類情感的熱情。

　　林布蘭的時代遠早於攝影之前，當時藝術家只有鏡子作為自畫像的輔助工具。很難想像林布蘭在創作一系列專門表達情感的自畫像時面臨的困難，尤其是他使用了所有媒材中最具挑戰性的銅版蝕刻。

　　銅版蝕刻的複雜過程是先在薄銅板上覆蓋一層薄薄的深色樹脂。畫家使用尖頭金屬工具在乾燥的樹脂塗層上刮出圖畫線條，露出下面的銅。完成圖畫後，畫家將酸劑塗在版上，蝕掉（腐蝕）銅，讓劃過的線條自樹脂層暴露出來。酸在銅版上形成凹槽，在印刷過程中能容納印墨。之後再清除剩餘的樹脂，清潔銅版。接下來，畫家將墨水輕輕塗在印刷銅版上，擦拭去除酸蝕線條凹槽之外多餘的墨水。然後拿一張濕紙蓋住銅版，透過印刷機台將圖畫墨跡拓印出來。最後，從印版上取下印了墨水圖像的成品紙張，掛在繩子上晾乾。（圖 3-10）

　　這個漫長而艱鉅的過程中有許多潛在陷阱：蝕刻線可能不夠深或太深；酸性可能太強，損壞了銅版；墨水太多

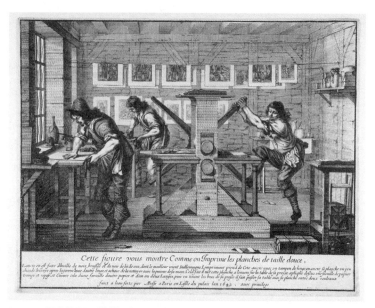

Cette figure vous montre Comme on Imprime les planches de taille douce.

L'autre en est fiate Abuille de nois, broyfee et de noir de la de vin, dont le meilleur vient Dallemagne: L'imprimeur prend de Cete ancre auec vn tampon de linge en ancre fa planche vn peu chaude la tient apres legerem̃t auec l'autre linge et achéue de la nettoyer auec la paume défa main Cela fait il met cette planche a lenuers fur la table de fa preffe apliquée deffus vne feuille de papier trempé et reffué Et Couure cela d'une feuille d'autre papier et d'un ou deux Langes, puis en tirant les bras de fa preffe il fait paffer fa table auec fa planche entre deux rouleaux

fauct a luan forte par Boffe a Paris en L'ifle du palais l'an 1642. auec priuilege

圖 3-10 亞伯拉罕‧博斯 （Abraham Bosse，1602/1604–1676 年），《凹版印刷機》（*The Intaglio Printers*），1642 年。紐約大都會藝術博物館。

或太少；墨水可能太稀或太濃；紙張可能太濕或者太乾——潛在的問題無窮無盡，而且畫家必須等到整個過程完成、錯誤呈現在印好的圖畫上之後，才可能領悟出過程中遇到的問題。即使到此一切順利，也不表示問題結束了。由於印刷的圖像為鏡像（銅版上原圖的反轉圖像），會不可避免地放大原圖的問題。就連在銅版上署名都是一個問題。如果畫家不假思索地用正常簽名方式在版上簽名，印刷品上的簽名就會是顛倒的，林布蘭的蝕刻版就發生過幾次這個錯誤。

除了所有這些技術問題，再加上林布蘭是以自己的臉為模特兒，因此勢必得反覆對著鏡子擺出所需的面部表情（例如睜大眼睛、向後抬頭、噘起嘴巴）以便研究、記憶，進而將表情轉畫到銅版上，用尖頭蝕刻工具在樹脂覆蓋的銅版上複製特定表情的一部分；然後，再轉向鏡子，重新擺出所需的表情，再次研究、記憶，再回到銅版上繪製。同樣的過程不斷反覆。林布蘭有時會重複繪製一塊銅版好幾年，直到他對印刷品感到滿意（並在此過程中巧妙地出售各種版本）。

　　結果，我們有了一組史上最偉大的畫家之一創作的美妙蝕刻版畫，傳神地描繪了人類的面部表情。其中也精確詮釋了被當今許多社會訊號領域研究人員選為最廣泛使用的兩種主要眼部表情：睜大眼睛和瞇起眼睛。

　　1630 年的《戴帽子的自畫像，睜大眼睛和張開嘴》（圖3-11）是林布蘭早期的蝕刻自畫像版畫，他利用自己的臉描繪了各種面部表情。根據現今的科學家，該蝕刻版畫中睜大的眼睛可能用於表示巨大的情緒範圍，從驚奇或訝異到突然的恐懼、愉悅、憤怒、喜悅、懷疑、震驚或惶恐。令人難以置信的是，林布蘭用於蝕刻這幅強有力圖像的銅版只有 50 公釐 x 45 公釐。

　　另一幅早期的蝕刻畫名為《濃密長髮的自畫像》（圖3-12），大致來自相同時期（1631 年）。它描繪出現代科學家公認兩種主要眼部表情的第二個：縮小眼睛表示不贊

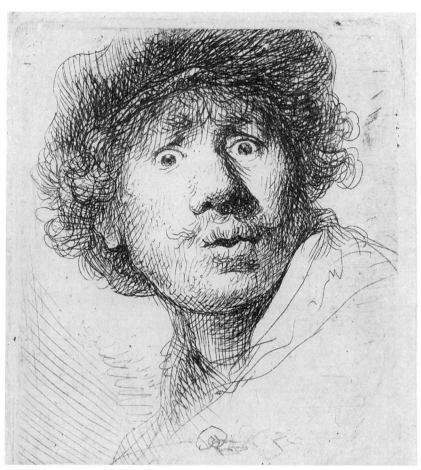

◎ 3-11 林布蘭・凡・萊茵，《戴帽子的自畫像，睜大眼睛和張開嘴》（*Self-Portrait in a Cap, Wide-eyed and Open-mouthed*），1630 年。收藏於阿姆斯特丹國立美術館（Rijksmuseum, Amsterdam）。

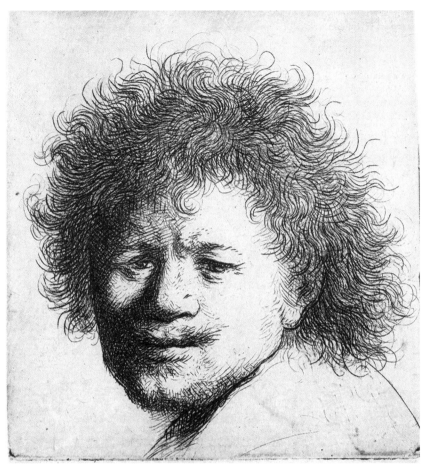

● 3-12 林布蘭‧凡‧萊茵，《濃密長髮的自畫像：僅有頭部》（*Self-Portrait with Long Bushy Hair: Head Only*），約 1631 年。收藏於阿姆斯特丹國立美術館。

成、懷疑、困惑、不屑、失望、絕望或其他無數的負面情緒。這幅蝕刻也很小，大約 64 公釐 ×60 公釐。

　　從這些蝕刻圖像看來，林布蘭是右眼主導。右眼睜得比較大，直視觀者；左邊的眉毛被向前拉，左眉毛上方的皺紋幾乎形成指向主導右眼的箭頭。由於銅板上的圖像是鏡像繪製的，會反轉林布蘭的臉，但是接下來的紙面印刷又重新反轉圖像一次，明確表示他的右眼負責主導，林布蘭之後的自畫像也證實了這一點（見頁 60）。

　　在林布蘭的帶領之下，幾個世紀以來，世界各地都有藝術家記錄了情緒對面部表情的影響，而且最主要是透過眼睛表達。直到今天，藝術家和攝影師仍然受到人臉表達情緒的能力啟發，特別是眼睛這對「靈魂之窗」的情緒表現。

✱　擔任波士頓美術館策展人四十餘年的克里福德・艾克利（Clifford Ackley）是大師版畫和手稿的專家，如此觀察林布蘭早期的蝕刻版畫：「這些古怪自我的蝕刻自畫像在歷史上前無古人，特別是版畫作品。」

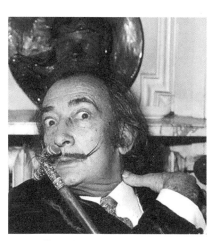

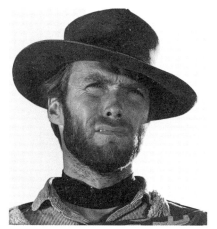

⬤3-13 薩爾瓦多・達利（Salvador Dalí）的肖像，攝於默利斯酒店（Hôtel Meurice），巴黎，1972 年。

⬤3-14 克林・伊斯威特（Clint Eastwood），《黃昏三鏢客》（*The Good, the Bad and the Ugly*），1966 年。

Chapter 4
尋找主視眼
Seeking and Finding the Dominant Eye

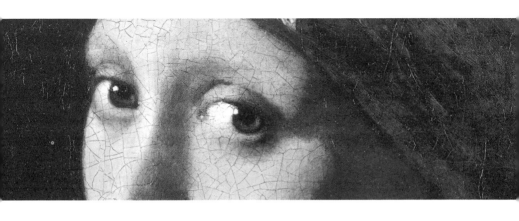

約翰尼斯・維梅爾，《戴珍珠耳環的女孩》，約為 1665 年。局部

現代生活提供了人類歷史上許久以來從來沒有的研究機會，讓我們能夠研究非個人的、即時的、動態的人類面部表情：電視特寫。從 1940 年代早期開始，隨著家庭電視的出現，我們就能觀察並細究活人臉部的特寫。今天，我們可以坐或站在電視機前，打開或關掉聲音，毫無顧忌地看現實生活中無法仔細端詳的人臉。電視為尋找主視眼提供了完美的練習機會。

　　試試看：找一個新聞播報節目，畫面近距離地呈現記者或主播的特寫，只有頭部和肩膀，面向攝影機。先短暫地注意一隻眼睛，然後再注意另一隻眼睛。如果記者正在閱讀提詞機，那麼與口語連接的主視眼就會更活躍了。他們的哪隻眼睛明顯關注正在閱讀和說出的字詞？哪隻眼睛似乎沒有跟上腳步只是「順便參與」、有些意興闌珊？哪條眉毛向前推擠臉孔中線？哪條眉毛又從中線向後拉，進而鼓勵你將注意力集中在活躍的主視眼上？頭部是否微微轉動，將有著主視眼的半邊臉稍微向前推？如果電視上的人年紀比較大，你能不能看見眉毛之間的皺紋或深溝似乎「指向」主視眼？

很快地，經過一些練習，電視主播兩側臉孔之間細微的差別將變得明顯——次主導的一側有迷離的眼神，眉毛向前推向臉孔中線，引導你專注於活躍的主視眼。如果你試著將注意力拉回到輔視眼，可能會感覺它偏離目標，使你有一股將注意力集中在主視眼的衝動。（圖 4-1）

　　隨著時日，這些「觀看策略」會變成幾乎是自動自發的，你會將應用在電視圖像中的「觀看技巧」自動轉移到現實生活中的面對面察知，這個做法和習慣可以幫助你的人際關係，因為我們似乎會下意識地努力將主視眼與對方的主視眼連結。

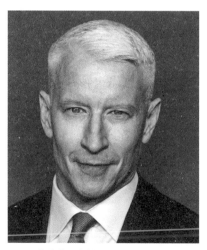

圖 4-1 安德森・古柏（Anderson Cooper）在第 12 屆 CNN 英雄年度典禮（CNN Heroes），2018 年 12 月 9 日。

這讓我想到了一個我覺得有點邪惡的策略，猶豫著要不要納入本書內容，但是又因為我認為太有趣了，無法抗拒：如果你偶然發現和自己交談的人不友善，可以先找到對方的主視眼，然後雙眼穩定專注地凝視對方的輔視眼。具敵意的對方可能會嘗試一些我們之前討論過的動作，試著將你的視線轉移到自己的主視眼上。但是如果你一直盯著對方的輔視眼，對方很可能會趕緊結束這次來意不善的會談，離開現場。

看得見與看不見：
指導前和指導後的畫

在我們為期五天的繪畫研習營裡，學員在教學開始之前的第一件事就是畫一張自畫像（我聽到叫苦聲了）。為了緩解焦慮，我們會解釋之所以需要這張圖，是為了記錄學員們的技巧程度起點。否則，我們將沒有任何紀錄讓學員看見和比較自己在五天中的進步，而最後一道習題也是自畫像。我們會收集指導前的自畫像，不做任何評論，並且只在研習營的最後一天再拿出來。

要求學員在指導前畫自畫像（這確實會引起很多焦慮）的原因之一是，他們的技巧在五天內提升的整個過程中，會出現一種奇怪的健忘症。我們確實有學員認不出自己在指導前的畫，他們之所以接受了那張一剛開始畫的畫，只是因為上面有自己的簽名。

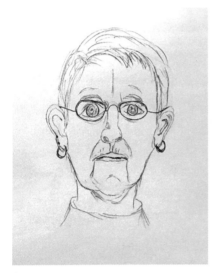

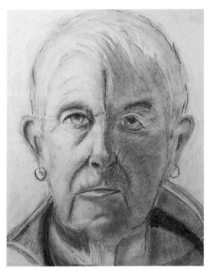

圖 4-2
珍奈特・基斯勒（Janet Kistler）
指導前
2018 年 9 月 10 日

圖 4-3
珍奈特・基斯勒
指導後
2018 年 9 月 14 日

這種比較指導前和指導後畫作的做法始終是引導我走向本書主題——「主視眼或慣用眼」——過程的一部分。多年來,我觀察到學生的指導前自畫像幾乎總是有對稱的眼睛——每隻眼睛都是另一隻眼睛的複製。相反地,五天研習營最後一天畫的指導後自畫像,經常呈現出兩隻眼睛的區別,一隻眼睛明顯占主導地位,縱使研習營裡並未討論眼睛的主導性。顯然,學生在沒有「意識」到的情況下「看見」並畫出了差異(見頁 76 至頁 78)。

那麼,看起來學畫畫似乎至少能帶給我們關於臉孔的一個關鍵視覺性體認(而不是口語性體認):對於我們大多數的臉孔來說,有一隻眼睛占主導地位。而這種視覺性體認,無論我們是否意識到,都會反覆出現在知名藝術家的自畫像中。

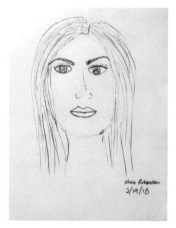

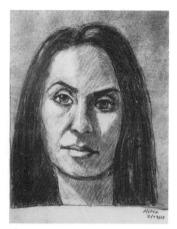

圖 4-4
莫妮卡・理查森
（Monica Richardson）
指導前
2018 年 2 月 19 日

圖 4-5
莫妮卡・理查森
指導後
2018 年 2 月 23 日

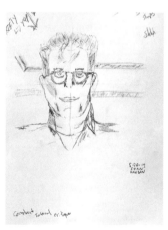

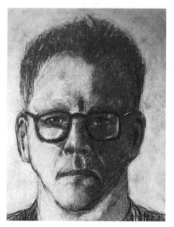

圖 4-6
尚恩・韓森（Sean Hanson）
指導前
2019 年 5 月 20 日

圖 4-7
尚恩・韓森
指導後
2019 年 5 月 24 日

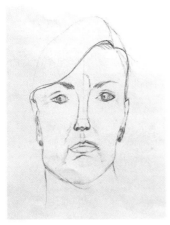

圖 4-8
史蒂芬妮・莫維尼
（Stephanie Mulvany）
指導前
2018 年 1 月 3 日

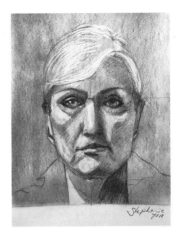

圖 4-9
史蒂芬妮・莫維尼
指導後
2018 年 1 月 7 日

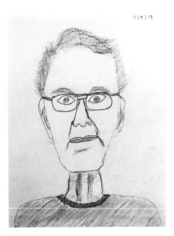

圖 4-10
鮑伯・里納洛亞（Bob Rinaoloa）
指導前
2019 年 11 月 4 日

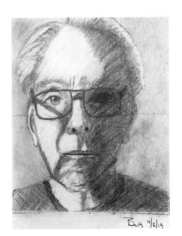

圖 4-11
鮑伯・里納洛亞
指導後
2019 年 11 月 8 日

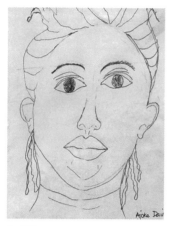

圖 4-12
艾裘琪・以斯帖・大衛
（Ajoke Esther David）
指導前
2019 年 4 月 25 日

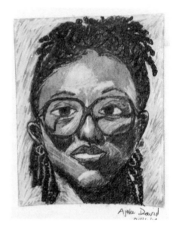

圖 4-13
艾裘琪・以斯帖・大衛
指導後
2019 年 4 月 29 日

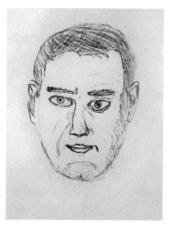

圖 4-14
尼克・弗雷曼（Nick Fredman）
指導前
2017 年 4 月 8 日

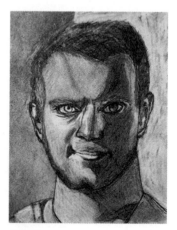

圖 4-15
尼克・弗雷曼
指導後
2017 年 4 月 12 日

如果我們仔細觀察著名藝術家的自畫像，我們會發現重點經常放在一隻眼睛上，多半是占主導地位的那隻。或者，在一些自畫像中，藝術家乾脆讓輔視眼或多或少地「位於畫面之外」，退入深深的陰影之中，在四分之三視角（半張臉向著前方，四分之一張臉轉向側面，即所謂的四分之三視角）的肖像裡顯得模糊不清。問題出現了：藝術家們呈現出這些差異，是否只是記錄敏銳的觀察結果；或者出於審美而強調單隻眼睛；抑或有意識地認知到兩眼的功能差異？

當藝術家為朋友、家人、模特兒或付費客戶畫肖像時，他們似乎只是描繪眼中所見：一隻眼睛通常占有清楚的主導地位，另一隻眼睛顯然居於從屬位置，而不是關注的焦點。

這種通常的做法有一個例外。男性畫家畫年輕漂亮的女性時，我們經常可以看到眼睛焦點的有趣變化。回顧藝術史上的肖像畫，男性畫家們經常讓年輕女性模特兒以四分之三視角端坐，左輔視眼（溫柔、迷離、非語言、不具挑戰性的眼睛）主要向著前方；而警覺、與口語連繫、可能具有挑戰性的主視眼則位於較小、向後退的四分之一視角位置。這是偶然的嗎？還是畫家某種一廂情願的想法？

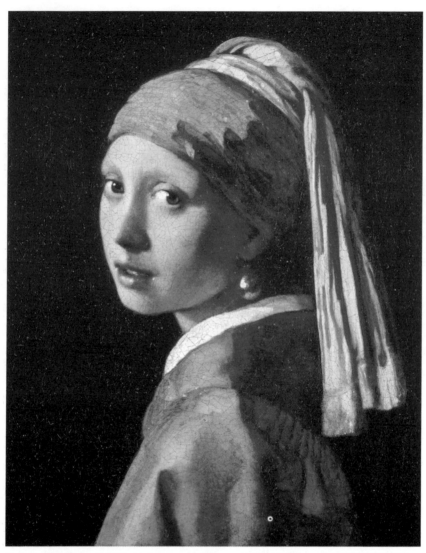

● 4-16　約翰尼斯‧維梅爾（Johannes Vermeer，1632-1675），《戴珍珠耳環的女孩》（*Girl with a Pearl Earring*），約為 1665 年。荷蘭海牙毛里茨之家博物館（Mauritshuis, The Hague, Netherlands）。

仔細觀察約翰尼斯‧維梅爾《戴珍珠耳環的女孩》（圖4-16）的人物臉孔，你會看到上述說法的完美詮釋。模特兒的左眼（應該是輔視眼）位在前方位置，看起來柔和、有點不集中、迷離的眼神，而右眼（應該是主視眼）處於較遠的位置，但看起來直視著你這位觀者，具有警覺、主動、與觀者產生互動的樣子。想更仔細看到這種差異，你可以嘗試蓋住女孩一半臉孔，然後再蓋上另一半來看。

　　欣賞描繪出可觀察到的雙眼差異的藝術作品，是學習尋找主視眼的絕妙練習，並讓我們進一步應用在現實生活中的人際互動。網際網路有豐富的美術館資源，充滿肖像和自畫像，搜索並找到主視眼可以提高你欣賞如維梅爾這類偉大藝術作品的樂趣。

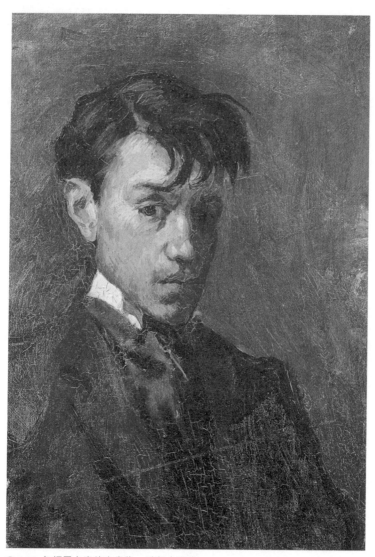

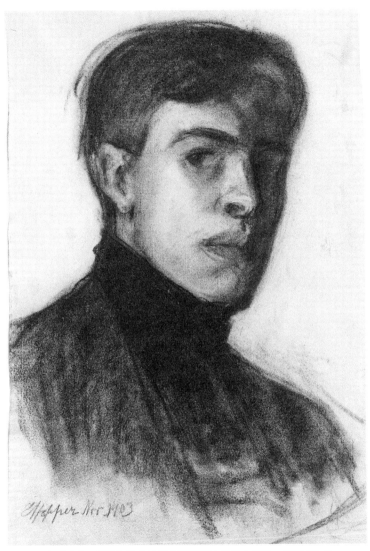

●圖 4-18 當愛德華・霍伯勾勒出這幅畫裡沉靜自信的自己時，只有 21 歲。
愛德華・霍伯（Edward Hopper，1882-1967），《自畫像》（*Self-Portrait*），
1903 年。© 2020 喬瑟芬・N・霍伯後代（Heirs of Josephine N. Hopper）
／紐約藝術家版權協會授權許可，史密森學會國家肖像畫廊（NY. National
Portrait Gallery，Smithsonian Institution）。

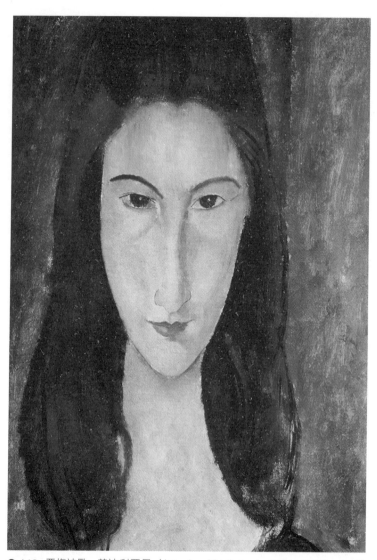

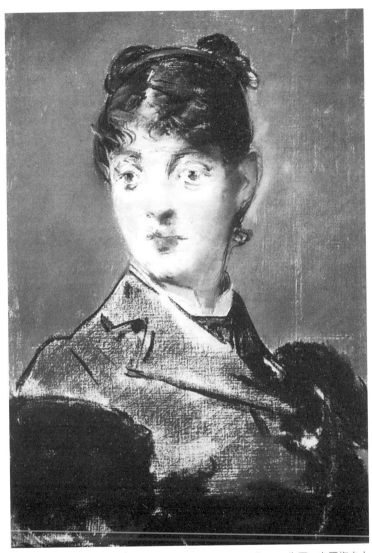

Chapter 5
繪畫和眼睛及慣用眼的象徵意義
Drawing and the Symbolism of Eyes and Eyedness

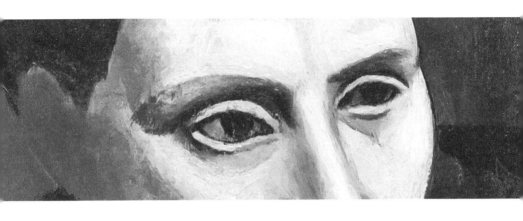

巴布羅・畢卡索，《葛楚・斯坦因》，
1905–6 年。局部。

我在教學生涯中和無數其他美術老師一樣，都說：「學畫畫不是學怎麼畫，而是學習觀察。」讓我們回顧一下第一章概述的五項繪畫基本觀看技巧：邊緣、空間、關係、光影，以及整體（完形）。

　　為了讓你練習運用這些技巧，我用三個畫畫練習開始這一章節，向你介紹五項繪畫基本技巧中的前三項：觀看和繪製邊緣（練習一）；觀看和繪製負空間（練習二）；簡要介紹觀看和畫出角度與比例的關係（練習三）。

✱　在本書中，由於主題是主視眼，所以畫畫練習都非常簡單，唯一目的是説明基本的感知能力。

你需要一張影印紙、一支鉛筆（普通 2 號鉛筆；它上面的橡皮擦就夠用了），以及寬齒梳。

1. 用鉛筆在紙上輕輕畫一個邊框，大約 7.6 x 8.9 公分。

2. 將梳子的末端放在矩形頂部。移動它，直到你找到喜歡的擺放位置，然後用鉛筆沿著梳子邊緣和梳齒描畫。

3. 凡是梳子超越邊框的地方，用橡皮擦擦除矩形邊緣線條。留白的負空間就有了自己的「形狀」。

4. 最後，用鉛筆以交叉線條填滿負空間。（圖 5-1）注意：如果你的筆劃標記大致是相同的方向，最後畫完的結果會很漂亮。或者你也可能會發掘自己的負空間表達風格，同樣也會很好看。繪畫中有無數帶有個人風格的交叉線，它們可說是每位畫家的「簽名」。

最後得到的畫，會以同樣程度強調負空間和正形，使這個簡單的練習和一幅正式畫作有一樣的效果。我相信原因是畫中的空間和形狀是統一的，也就是互相鎖定，沒有哪一個比另一個還重要。而且，從美學觀點來說，我們所有人都渴望多種形體的統一。

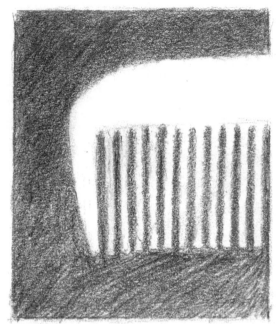

圖5-1 布萊恩・波麥斯勒繪圖

找一個更複雜的物體，做這個負空間練習。你可以選擇開瓶器或剪刀（圖 5-2）、蔬菜削皮器或任何更多細節的形狀。

1. 首先在紙上畫一個矩形邊框，略小於你選擇的對象（矩形比物體略小，你畫的圖就會消失在矩形邊緣之外）。這一點很重要，因為我們要讓負空間成為獨立的形狀。

2. 再次將物體放在紙上，用鉛筆沿著物體的每個部分描繪輪廓，碰到矩形邊框時就停下來，不要畫出邊框。（描輪廓可能會稍微扭曲形體，你可以選擇修正或保持扭曲狀態。）

 圖 5-2　布萊恩・波麥斯勒繪圖

3. 在物體超出邊框的地方,擦除邊框線條。這樣就會留下負空間的形狀,留待下一步用交叉鉛筆線條填滿負空間。

4. 用屬於你自己風格的線條繼續加深負空間的色調。如此,透過同等程度的強調,你再一次統一了正形和負空間。

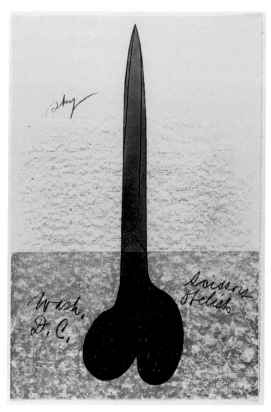

● 5-3 出自五幅石版畫、一幅蝕刻和一幅網印的組合。
克萊斯・歐登伯格(Claes Oldenburg,1929–2022),《剪刀紀念碑》(*Scissors as Monument*),1967 年。構圖(不規則):71.3 x 45.7 公分;圖紙:76.3x 50.8 公分。法蘭西斯・埃弗內特・萊斯特(Lester Francis Avnet)夫婦贈。紐約市現代美術館(The Museum of Modern Art, New York)收藏。出自《國家美術作品集》(National Collection of Fine Arts Portfolio),紐約:HKL 有限公司(HKL Ltd)。1968 年,144 版。印刷廠:紐約穆爾妻工作室(Mourlot, Ltd.)。© 現代美術館/SCALA 授權/紐約藝術資源公司。

這個練習是在一張平面的紙上創造物體的三維立體感。對於從未學過畫畫的人來說，這往往是他們最渴望實現的目標：讓畫作「看起來像真的一樣」。在中世紀和早期文藝復興時期，幾個世紀中的藝術家們也懷抱著同樣的渴望。

在 1420 年代初期的義大利文藝復興時期，藝術家腓力波・布魯奈勒其 (Filippo Brunelleschi) 和萊昂・巴蒂斯塔・阿爾伯蒂熱衷於解決的問題是，如何在畫裡表現我們於現實世界裡看見的物體，因為我們看見的世界是立體的。我們知道同樣大小的物體，離我們較遠的看起來會比近的小；平行的邊緣（比如道路或現代的鐵軌）在向地平線延伸時會匯聚在一個消失點上。建築物的水平屋頂邊緣看似有角度，但我們知道實際上並非如此。

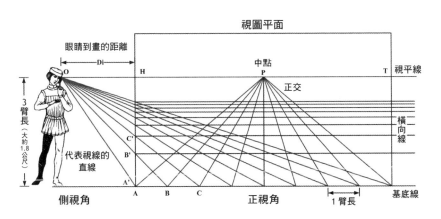

●5-4 阿爾伯蒂的透視架構。取自阿爾伯蒂的《論繪畫》。

據說阿爾伯蒂站在窗前望著城市裡的街道時，有了靈光一閃的頓悟：若直接用蠟筆在窗玻璃上畫出透過玻璃看見的景物，就可以在平面的玻璃上畫出玻璃背後的立體場景。

　　到了 1435 年，在義大利的佛羅倫斯，布魯奈勒其破解了問題，阿爾伯蒂也將解決方案寫成書面形式。他們在**線性透視**（linear perspective）和比例方面的傑出科學成就讓人類向前飛躍了一大步，使後來的藝術家們得以在紙或畫布等平面空間上逼真地描繪立體空間。

　　線性透視頗為複雜，涉及地平線、會合線、消失點，以及單點、兩點、三點透視，今日往往是許多學藝術的學生的終極挫折。

　　在我看來，學習困難的主題永遠無害，總是有幫助，但對於那些只想學會畫出不錯作品的人們來說，其實有一個更簡單的方法，我們研習營裡的學生們都藉由此法畫出成功的作品。這個方法稱為「**觀測**（sighting）角度和比例」。

　　更具體地說，「觀測」意味著用你的眼睛估計垂直和水平的相對角度和彼此之間的比例。這個方法並不如線性透視那麼精準正確，但是效果很好；而且，說實話，今天大多數藝術家都使用這個較簡單的方法在二維的繪圖表面上建構立體空間錯覺。

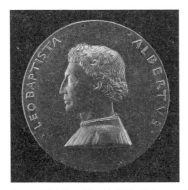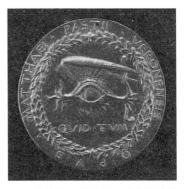

圖 5-5 瑪帖歐‧德‧帕斯提（Matteo de' Pasti）製作，建築師、藝術與科學作家萊昂‧巴蒂斯塔‧阿爾伯蒂（1404 − 1472）的徽章。人像（正面）；有翼人眼（反向），1446 − 50，青銅，9.3 公分。華盛頓特區國家美術館（National Gallery of Art, Washington, DC），山繆爾‧H‧克雷斯（Samuel H. Kress）藏品系列。

　　大約在西元 1450 年時，阿爾伯蒂為自己設計了肖像徽章（圖 5-5），由維洛納（Verona）的獎章工藝大師帕斯提製作。正面是阿爾伯蒂熟齡時期的側臉，沿著邊緣是他的拉丁文名字：里歐‧巴提斯塔‧阿爾伯特斯（LEO BAPTISTA ALBERTVS）。背面的圖像則有些神祕難解：生了翅膀的人眼和血管，阿爾伯蒂將之用作個人紋章。這個圖也許指的是上帝的全知之眼、人類究竟的根本，甚至可能是埃及象形文字，令許多人文主義者為之驚嘆。眼睛下面有一條拉丁文短語：QVID TVM（「接下來是什麼？」）。徽章上的圖像和短語──強調從眼睛的活動萃取訊息的重要性──體現了文藝復興時期的野心和知識能量。阿爾伯蒂本人以媲美敬讚神祇的句子讚美眼睛：「（它）

比一切都強大、快捷、更有價值……它是第一，首領，國王，有如人體部位的神。若非如此，古人怎麼會認為上帝類似於眼睛，無所不見，卻又能悉數區別？」[5]

要應用這個方法，你需要一樣東西作為「視圖平面」（也就是阿爾伯蒂的窗戶），將你看到的主題壓扁成與圖紙一樣的二維平面。在《像藝術家一樣思考》研習營裡，我們提供學員一個小的透明塑膠視圖平面，大約 15x20 公分，帶有黑色邊框。在本練習中，你可以使用手機作為一個視圖平面，而你的兩隻手組成一個「畫框」，是另一個視圖平面。

練習三說明

1. 找一個普通的盒子：鞋盒、厚紙板箱，任何小盒子都（一本厚厚的書也可以。）

2. 將盒子以斜角放在你面前的桌子上，盒子一角向前，讓你可以看到三個盒子側面：正面，右側，和盒子的頂部。

[5] 摘自派翠西亞・李・魯賓 （Patricia Lee Rubin）著作的《十五世紀佛羅倫斯的圖像和身分認同》（*Images and Identity in Fifteenth-Century Florence*），New Haven: Yale University，2007 年，93 頁。

●圖 5-6 布萊恩・波麥斯勒繪圖

3. 用手機拍下就定位後的盒子照片。我想，你會驚訝地見到照片裡（視圖平面上）盒子的正面角度和向後收縮的側面及頂部角度。

4. 如果你的手機有裁剪畫面的功能，請調整框架邊緣大小和形狀，使盒子的**構圖**（composition）及周圍負空間形成有趣的組合。

✱ 你可能會驚訝我使用手機的建議，但它是絕佳的繪圖輔助工具：現成的視圖平面。在藝術史上，藝術家向來歡迎任何使畫圖更容易、效果更好的新技術。例如在十九世紀，藝術家很快地讓攝影術派上用場。迅速高效的手機相機鏡頭是朝同一個方向邁進的新一步。

5. 接下來，用兩隻手製作「取景視窗」（圖 5-7）。閉上一隻眼睛（去除雙眼視覺，壓平你看到的景物），並用手和拇指形成盒子的框架。（你必須想像出畫面中缺少的頂部邊緣。）觀察盒子邊緣與「手掌框架」的垂直和水平邊緣之間的相對角度。（再次檢查手機照片裡的角度。）

6. 針對圖畫外框（**版面**〔format〕），決定最適合的尺寸和形狀：正方形、直式矩形或橫式矩形，再一次使用手掌框架和手機視圖平面幫你決定。

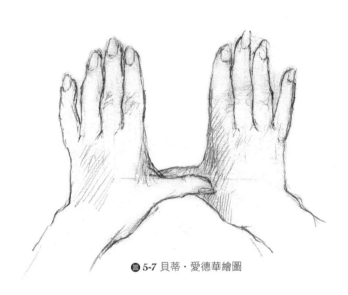

圖 5-7 貝蒂‧愛德華繪圖

7. 開始畫版面。這個形狀要讓你覺得是包住盒子的最好形狀，並且能在盒子周圍留下一點「空氣」（負空間）。確定版面的每個角都是直角。重要的一點是，一旦畫好版面之後，它的邊框就代表垂直和水平。

8. 然後，從盒子一角的領頭垂直線開始畫，也就是離你最近的邊緣。首先，確定那一條邊緣與版面高度相較之下的尺寸。再檢查一次手機中的視圖平面。第一個尺寸會決定其他邊緣的尺寸，所以花點時間做好第一步。如果這個離你最近的垂直角被畫得太大，版面會裝不下盒子；如果你畫得太小，盒子就會漂浮在對它來說太大的版面裡。

9. 接著，再次用手將盒子框起來，然後閉上一隻眼睛檢查盒子前端的底部邊緣角度。問自己：「相對於邊框的水平底部邊緣，那個盒子邊緣的角度如何？」畫出盒子的底部邊緣，然後閉上一隻眼睛用你的手掌框架再次檢查（如果你想，也可以配上手機中的視圖平面）。

10. 相對於你已經畫好、最接近自己的垂直邊緣，估測底邊的寬度。再次閉上一隻眼睛，用手做成取景視窗，檢查一下。

11. 接下來，在盒子正面左邊畫另一條垂直邊。檢查該邊緣的高度。根據盒子的寬度，這條邊緣可能比盒子前緣略短（因為它稍微遠一點）。

12. 繼續來回繪製盒子的每條邊緣線，每次都用雙手構成取景視窗，閉上一隻眼睛，估測每條邊緣相對於畫框垂直與水平邊緣之間的角度。至於任何邊緣的尺寸（長度或寬度），就用你畫的第一條領頭邊緣作為基本尺寸，以此推測所有其他尺寸。不要忘記，你可以隨時用手機中的視圖平面檢查這些相對關係。

13. 加上你在盒子上看到的任何陰影或亮面，或是投射陰影（作為第四項基本技巧「感知光影」的小小練習）。

我希望你已經藉著使用第三種感知技巧──感知（角度和比例）關係，畫出了可信的盒子「透視畫」。一旦你完成了這個看似簡單的主題，並抓住閉上一隻眼睛目測比例和視角的訣竅，描繪靜物、風景、建築物的內外部時，相信我，整個繪畫世界都已經向你開啟了大門。

然後可能有人會問你：「你怎麼能畫得這麼逼真？」你會說：「我只是畫出我看見的。」或者，你會更確切地說：「我只是畫出我在視圖平面上看到的。」

我相信你已經注意到了，畫畫時需要很多說明才能清楚地解釋方法，而如果我可以示範給你看而不是透過口頭指導，這個過程會更快，也可能更清楚。言說和觀看事實上是區隔開來的兩個不同系統，但是我們又缺一不可；我希望這些繪畫練習能證明，以畫畫建立感知技巧的過程中，它們是相容並且很有用的。

順帶一提，比較機械化和技術方面的繪畫技巧（比如使用各種繪畫媒介、使用線條和「陰影」創作圖像、創造紋理效果、使用各種例如擦除、塗抹、**交叉線法**〔cross － hatching〕等技術），在與重要的觀看技巧相較之下，都是次要的技能。

幸運的是，我們大多數人都有功能良好的眼睛，但與此同時，我們的觀看技巧在不知不覺中卻有特定的限制。我們能夠看見之後命名、看見之後使用、看見之後分類、看見之後行動、看見之後讀寫和記錄、以各種現代生活需要的方式看見，這些看見主要都與語言有關。但我們大多數人無法看見之後畫出來，因為那是另一種觀看的方式。

畫出我們看見的事物需要用到你剛剛經歷過的特殊觀看方式／畫畫能力。這個星球上的所有生物中，只有人類有這種能力（除非有一天我們能在野外找到一隻黑猩猩或一頭大象也正在畫另一隻黑猩猩或大象）。令人驚訝的是，史前人類用這種與生俱來的奇妙視覺和畫畫能力，在西元前三萬五千年畫出了美麗逼真的岩洞動物壁畫。今天，只有少數人能發揮這種先天能力。而我們不重視和不繼續這種特定的觀看能力，是否代表我們遺漏了某種天賦？如果我們在童年都受過畫畫訓練，或嫻熟所有視覺藝術，就像今日幾乎所有人都接受過閱讀和說寫訓練，結果是否會不同？不同之處又在哪？

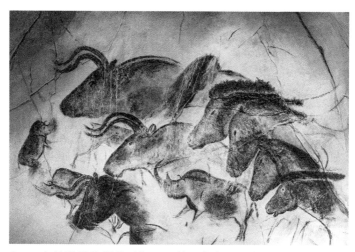

● 5-8 史前岩畫複製品（約西元前三萬年），肖維岩洞（Chauvet Cave），法國阿爾代什（Ardèche）。畫出了毛茸茸的犀牛、野牛和野馬。

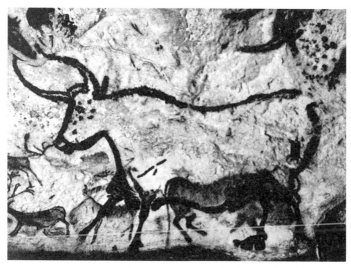

● 5-9 法蘭科－坎塔布連區（Franco-Cantabrian），舊石器時代，西元前一萬五千年至一萬年。拉斯科洞穴圓形大廳左方牆面，法國多爾多涅省（Dordogne）。

在本節，我會介紹億萬年以來，從一開始的史前繪畫和口說語言，進展到代表文字的象形圖案，以及最終形成的各種形式的書寫語言。我們只能猜測發展過程，因為我們對最早的智人所知甚少。但我們確實有他們畫的野生動物作為證據，那些畫並不像人們以為的那麼笨拙和原始。相反地，它們很優雅，甚至可說是細緻的圖畫，而且對比例的觀察敏銳，連眼睛和蹄子上逼真的小細節都照顧到，捕捉了公牛或野牛的自然本性。更甚者，那些人是根據記憶畫出這些圖畫的。他們在野外見過這些動物，能夠靠著記憶，在黑暗深邃的岩洞粗糙壁面或天花板上，用昏暗的火把和油彩或粉筆重新創造出令人難以置信的肖像。

如今，即使是受過良好繪畫訓練的藝術家們也很難達到這種成就。許多科學家都想知道岩洞藝術家是如何做到的。一位本身也有繪畫技巧的科學家深深困惑於岩洞藝術家的成就，甚至推測動物屍體可能被拖進洞穴當作模特兒。這個理論被其他科學家駁回，他們認為這種解釋是不可能的，原因是狹窄的洞穴通道和大型動物的體重。

古老岩洞壁畫的美和高品質只有一個解釋，也就是遠古人類先天就有無與倫比的能力，可以準確看見物體並漂亮地畫出來。在接下來的幾個世紀裡，早期人類及其後代將這種能力用於開發出一套完全不同的技巧，將口語先轉換為圖畫，最終成為寫作。今日的書寫語言已經凌駕於觀看／手繪：語言、文字和書寫以相當程度統治著人類的生

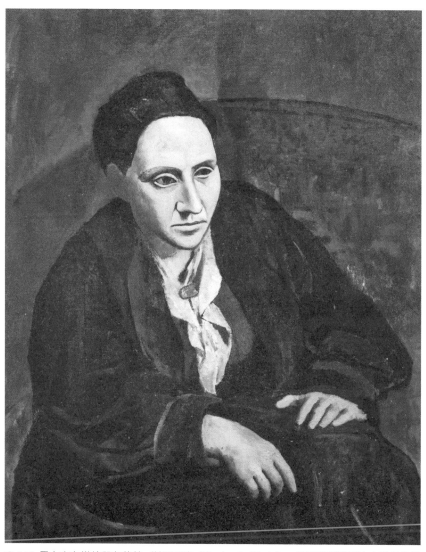

⬤5-10 畢卡索在描繪朋友葛楚・斯坦因時（Gertrude Stein），特別強調明顯占主導地位的右眼。

巴布羅・畢卡索，《葛楚・斯坦因》，1905–6 年。© 2020 巴布羅・畢卡索家族 / 紐約藝術家版權協會。

活。寫作最大的好處是可以清晰保存思想和訊息，避免模糊的意義。美國詩人、小說家和劇作家葛楚・斯坦因（圖5-10）寫道，「玫瑰是玫瑰就是玫瑰」；亞伯特・愛因斯坦以書寫表示「$E = mc^2$」。

從繪圖轉換到書寫的過程既漫長又緩慢。稱為「象形符號」的小群圖畫是現代書寫系統最早的開端。例如，人、矛和野牛的小圖就是在講故事：一個人用長矛殺了一頭野牛。用象形符號講故事很有效，但畫起來很複雜，不容易用於較為平淡的描述。隨著人類以社區形式定居，種植作物並開始交易，便漸漸需要記錄。他們發展出比較簡單、圖形較少的方式來記錄所有權，相較之下，畫六隻象徵山羊的小型符號顯然更為複雜。

從西元前兩千八百年左右開始，蘇美人和巴比倫人發明了楔形文字，使用狹窄的楔形蘆葦筆將紀錄壓印在柔軟的粘土塊上，再將其風乾或在火中烘烤以保存訊息。壓印後的土片甚至可以包在柔軟的粘土「信封」裡保護隱私，遞交給收件者。楔形文字包括算術用的數字和代表語音的符號，而不是物體的抽象圖符，顯然是更靈活、效率更高、更有用的書寫形式。

在蘇美人發明楔形文字之後不久，埃及人發展出自己的象形書寫系統，稱為象形文字，或「諸神的語言」。為了配合越來越複雜的想法，單獨的埃及象形文字一度增長到超過一千個。

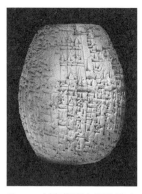

■ 5-11 刻有楔形文字的黏土製空心柱，描述辛－伊地納姆國王（Sin-iddinam）代神靈疏浚底格里斯河。

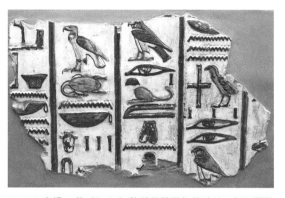

■ 5-12 塞提一世（Seti I）陵墓牆壁裝飾的碎片，新王國第十九王朝。

■ 5-13 埃及象形文字是古埃及人用來表示埃及語言的書寫系統之一。由於文字的圖像優雅，希羅多德（Herodotus）等重要的希臘人相信埃及象形文字是神聖之物，故稱其為神聖的書寫符號。也因此，「象形文字」（hieroglyph）這個詞來自希臘語 hiero（神聖）和 glypho（書寫）。在古埃及語言裡，象形文字被稱為 medu netjer，或「眾神的文字」，因為人們相信文字是神祇的發明。

希臘和拉丁字母的演變

腓尼基	Ҡ ꓯ Ʌ ꓷ Ǝ Ƴ ꓚ ⺄ ⊕ ꙮ ꓘ ⺄ � ꓵ 丰 ○ ꓶ Ƴ ꟻ ꟼ ꟼ W 十
早期希臘	A B Λ Δ E F I B H Θ I K ∧ M N Ξ O Π M Q P Σ T Y Φ X Ψ
晚期希臘	A B Γ Δ E F Z H Θ I K Λ M N Ξ O Π Q P Σ T Y Φ X Ψ Ω
伊特魯里亞	Ꝉ Ꝋ Ꝋ Ꝋ Ꝋ ꓕ Ꝋ Ꝋ Ꝋ Ꝋ Ꝋ Ꝋ
早期拉丁	A B C G D B F Z H I K L M N O P Q R S T V Y X
晚期拉丁	A B C G D B H Z H I J K L M N O P Q R S T U V W Y X

🖼 5-14 喬治·玻里（George Boeree）製圖。

　　最早的腓尼基字母表大約完成於西元前一千年，包含 22 個子音，但沒有母音，經由商人們保存的記錄傳播到地中海世界。接下來的發展是阿拉姆（Aramaic）字母，然後是希臘字母，之後是我們今天使用的拉丁字母，將母音添加到子音，形成代表口語文字的完整字母組合。（🖼 5-14）

　　書寫系統最初是為保存記錄而創建，後來擴展為保存文化和歷史記錄及講述富有**想像力**（imagination）的故事，工匠或抄寫員（永遠是男性）因此成了代表菁英的專業團體——亦即當代的圖形藝術家。很快地，抄寫員的墨水、蘆葦筆、顏料和羊皮紙取代了腓尼基人的軟粘土板和手寫筆。後來，那些書寫工具又被鵝毛筆、墨水和莎草紙取而代之，最終演變成羽毛筆、墨水和紙。

　　神奇的是，從西元前六世紀到西元十九世紀，羽毛筆始終是西方世界主要的書寫工具，被用來寫就美國獨立宣言和憲法。即使在今天，還有羽毛筆書寫套組在網路上販售，一小群人仍然在使用美麗的手寫連體字和書法。

First Fig
Edna St. Vincent Millay

My candle burns at both ends;
It will not last the night;
But ah, my foes, and oh, my friends—
It gives a lovely light!

圖 5-15 羽毛筆是由大型鳥類在每年換羽毛季節褪下的飛羽製成。羽毛的空心軸能透過毛細作用讓墨水持續流向筆尖。

圖 5-16 莎朗・勞倫斯（Sharon Lawrence）手寫

　　然而時至今日，漫長的人類從繪圖到手寫的歷史似乎即將結束。機械書寫始於西元 1436 年左右，約翰尼斯・古騰堡（Johannes Gutenberg）發明活字印刷機，終止了勞動密集的手寫，啟動如火如荼的知識傳播。歷史學者宣稱，印刷機的發明「令自寫作以來的任何發明在規模上都相形見絀」[6]，從對人類生活的影響來說，最類似的發明就是網際網路。不幸的是，今天學校裡越來越少教授手寫，而且

[6] J・羅伯茲（J. Roberts），《企鵝歐洲史》（*The Penguin History of Europe*），紐約：企鵝出版社，2004 年。

令人難以置信的是，一些年輕學生甚至沒有發展出屬於自己的個人簽名。若被要求簽名時，他們無法清晰地簽下自己的名字。裝飾性符號的性質正逐漸等同標「X」，有些甚至沒有字母形式，只是標記。

●5-17 前美國總統唐納‧J‧川普的簽名

●5-18 蘋果公司首席執行長提姆‧庫克（Tim Cook）的簽名

●5-19 前美國財政部長賈可布‧J‧盧（Jacob J. Lew），的簽名

無論時間如何變遷，符號繪畫是始終存在的繪畫形式。這些簡化的圖像能透過機械複製，代表的特定涵意通常是大的視覺或口頭想法及概念，甚至一個組織。今天這些符號可以簡單如方向箭頭（表示前進的方向）或小型算術符號，表示加、減、乘或除的非常大的概念。符號也可以像旗幟一樣精緻，代表整個國家；複雜（或簡單）的標誌可以代表大公司；抽象設計可以代表無所不包的精神理念。

⬛ 5-20 找到商標裡的箭頭符號

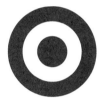
⬛ 5-21 目標百貨公司（Target）商標

⬛ 5-22 推特（Twitter）的商標

基督教　天主教　新教　東正教　伊斯蘭教　猶太教　巴哈伊信仰

佛教　小乘佛教　大乘佛教　密宗　道教　儒家　高臺教

印度教　錫克教　耆那教　阿亞瓦芝　神道教　天理教　琉球信仰

巴比教　拉斯塔法里教　曼達安教　阿坎信仰　威卡教　異教　無神論

⬛ 5-23 各宗教的代表符號

　　被簡化的眼睛是最早的象徵圖像之一，並且始終出現於人類的記載歷史裡。起初，每隻眼睛都是由兩條曲線包圍一個圓或大點，也就是眼睛的虹膜。在敘利亞出土的小型「眼睛偶像」（圖 5-24）可追溯到西元三千五百年前，可能象徵「用來看的眼睛」或「被看到的眼睛」，或者是之後演變為「心靈之窗」的眼睛。

　　時代漸進，右眼和左眼之間產生了區別：右眼與白晝、太陽和良性意圖相關；左眼與夜晚、月亮、不確定性相連結。例如，早期埃及人相信右眼具有太陽的特徵，左眼具有月球或月亮的特徵。此外，右眼代表南方（溫暖和光），而左眼代表北方（冷和黑暗）。這些早期的明暗及白天和夜晚的區別，可能與古人靠直覺認為右眼連繫語言，而左眼連繫非語言的觀察。

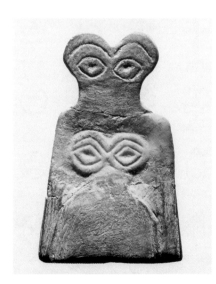

圖 5-24 雪花石膏雕刻的眼睛偶像，出土於敘利亞泰爾布拉克（Tell Brak），據信早於西元前三千五百年。
眼睛偶像（中烏魯克時期。大約為西元前三千七百至三千五百年），雪花石膏。紐約大都會藝術博物館。倫敦大學考古研究所贈，1951 年。

全視之眼

慢慢地，兩隻眼睛的象徵意象合而為一眼睛，成為「全視之眼」。早期描述的全視之眼通常是冷靜、不具批判性的，既不受人類的細微情緒影響擴大或縮小，也不表示贊成或反對。眼睛的圖像代表無所不見，無所不能，就像靜靜掛在天空的太陽。

從西元前三千年到今天的現代世界，這種形象曾以無數的形式出現並且重複出現。例如，澳洲雪梨的 2013 年除夕慶典上，矗立著一個十二層樓高，七十一公尺長的巨大眼睛符號（圖 5-25），虹膜由深藍色燈光組成，雪梨海港大橋則構成彎曲的「眉毛」。這隻如星光閃耀的巨大眼睛會在午夜時分出現在橋上。

圖 5-25 雪梨港大橋的除夕之「眼」。
照片：戈登・麥考斯基（Gordon McComiskie）／新聞圖片資料庫（Newspix）。

新眼的古老概念：想像中的「第三隻眼」

在西元前三千年左右的印度，《梨俱吠陀》（*Rigveda*）的梵文描繪了「第三隻眼」。印度教濕婆神有三隻眼睛（圖5-26）：據說右眼代表太陽，左眼代表月亮，而第三隻眼是能消滅一切邪惡與無知的焰火。火焰形狀的第三隻眼位於眉毛上方中央。人們至今仍然配戴濕婆神之眼的護身符，以求獲得智慧和免受傷害。

佛陀代表世界之眼，以智慧和慈悲著稱。釋迦摩尼喬達摩・悉達多（圖5-27），是西元前五世紀尼泊爾深具領袖

圖5-26 印度卡納塔克邦（Karnataka），穆魯德什瓦拉寺（Murudeshwara）裡的濕婆神雕像。

圖5-27 釋迦摩尼（Siddhartha Gautama）年輕時的頭像（西元四至五世紀）。
倫敦維多利亞和亞伯特博物館（Victoria and Albert Museum, London）收藏。

氣質的導師，最終成佛，或「覺醒者」，在其一生中強調人必須時時檢驗自己的想法和觀點，而不是盲目地接受別人的規則和指導方針。喬達摩‧悉達多提升正念的品質──意識裡沒有評判。歷史上並沒有確切的喬達摩‧悉達多形象，但是後來想像出的頭像眉心經常有一個點，代表第三隻眼睛。

荷魯斯之眼，所有眼睛符號中最美麗的一個

荷魯斯是古埃及的天神，通常被描繪成一隻隼。荷魯斯的象徵，美麗的「荷魯斯之眼」（圖5-28）周圍有黑色線條，與隼的眼睛相呼應（圖5-29）。

荷魯斯之眼的設計及其獵鷹頭標記代表在現世及來世護衛法老王，也代表王權和健康。在埃及神話中，荷魯斯之眼並不只是為了確保法老王的幸福，也被認為是邪惡的

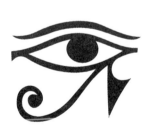

圖5-28 荷魯斯之眼

圖5-29 游隼

積極對抗者。埃及王朝覆滅很久之後，水手們仍會在船身畫荷魯斯之眼，以防止海難。

松果體和荷魯斯之眼

從歷史上看，如果我們人類發現某些事物具有相似性，就會傾向將它們連繫在一起，也可說是某種誤會。比如我們將閃電打雷與眾神之怒作連繫；黑貓在某人行進的道路上橫越則會帶來厄運；或者在口門上掛一顆藍色的珠子來避卻會帶來超自然傷害的邪惡之眼。而荷魯斯之眼的美麗設計可能引發了類似的誤會：人們認為荷魯斯之眼和嵌在大腦裡的「第三隻眼」是同樣的東西。

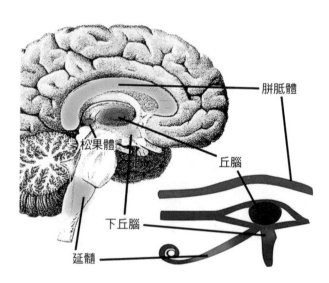

●5-30 荷魯斯之眼／中腦剖面圖

荷魯斯之眼的形狀和圖案，類似於名為松果體的腺體，松果體位於人體中腦深處，該處也有胼胝體、丘腦和腦垂體。很巧的是，這些中腦結構的組合類似於隼的標記，反過來又回應了荷魯斯之眼的設計。正如你在人類中腦圖（圖5-30）裡看到的，胼胝體看起來像眉毛，丘腦類似於眼球，腦幹（延髓）和下丘腦類似於獵鷹眼睛和荷魯斯之眼下方的標記，而松果體使眼睛形式變得完整。

雖然從中腦結構到荷魯斯之眼，兩者乍看之下的關聯甚遠，中腦結構卻很早就被確定為與全視的荷魯斯之眼有相同的設計。在那之後，人類有了一個小小的領悟，認為松果體是人體中腦真正的第三隻眼，人類神聖的意識中心。這個想法最早是由早期埃及人設想出來的（他們進行了人死後的腦部研究），這個概念不斷反覆出現直到今日。

例如，儘管勒內・笛卡爾（René Descartes）堅持懷疑主義是科學方法的重要組成，這位法國哲學家和傑出的數學家仍宣稱：「松果體是主要的靈魂之座。」

2015 年，賓夕法尼亞州州立大學的某課程網站提出了一個問題：「松果體是否真是第三隻眼？」幾位科學家獨立提出了一個假設，即松果體是退化的殘留物，也就是第三隻眼的遺跡。他們的發現說明松果體是現代眼睛的先驅，兩個器官中都有光感受器，腺體就是第三隻眼，嵌入大腦本體。

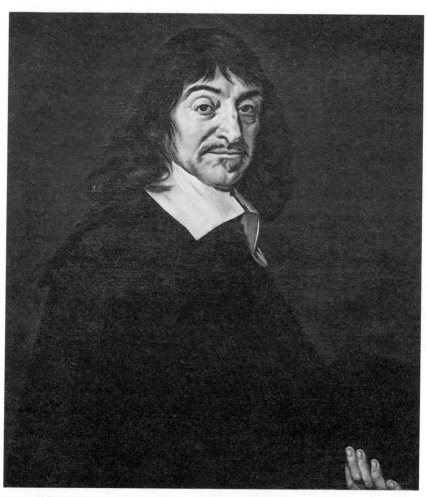

🔘 **5-31** 這幅畫是正本已經佚失的弗蘭茲・哈爾斯繪製的肖像副本。正如它的描繪，畫中的笛卡爾似乎右眼占優勢。左眼隱藏在陰影中，不如與觀者產生連結的右眼那麼警覺和專注。而且笛卡爾的左眉似乎被推向臉部中軸，右眉抬高以強調右眼。

弗蘭茲・哈爾斯（Frans Hals，1582 － 1666）副本，《哲學家勒內・笛卡爾的肖像》（*Portrait of the Philosopher René Descartes*），約繪於 1649–1700 年。十八世紀奧爾良公爵收藏；1785 年被路易十六國王取得。巴黎羅浮宮美術館（Musée du Louvre, Paris）收藏。

總之，人們已經研究松果體幾個世紀，甚至有專門的出版物《松果體研究雜誌》（*Journal of Pineal Research*）介紹各種研究。這個松果狀的腺體似乎具有一些類似於人眼的有限特徵，比如增加日照和靜坐都對它有好處。所以它是我們的第三隻眼嗎？我建議「讓我們繼續看下去」，科學終將找到真相。

邪惡之眼

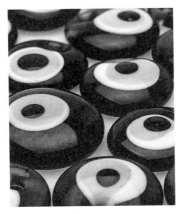

◉ 5-32 藍色玻璃製成的邪惡之眼，人們相信這種眼睛形狀的護身符能防備帶有惡意的眼光。

眼睛意象的另一個獨特面向是永遠存在的「邪惡之眼」（◉ 5-32），它被認為是惡意的人類側目，通常是由嫉妒引起的。幾千年來，人們始終配戴或攜帶這個眼睛護身符——用來抵禦邪惡之眼的詛咒。

蘇美人的洞穴中發現有邪惡之眼的繪圖，西元前三千

年的古代敘利亞也有邪惡之眼護身符，它還出現在西元前一世紀，羅馬詩人維吉爾（Virgil）的著作中。藍色玻璃製成的邪惡之眼被視為護身符，公認源自鄂圖曼帝國，將土耳其語稱呼的納扎爾（nazar）護身符傳播到旗下統治的許多土地。而今，你可以找到世界上許多不同版本的邪惡之眼護身符。

奇怪的是，在過去的十年裡，邪惡之眼和護身符在現代時尚界獲得了新的青睞。其中，美國媒體名人金‧卡戴珊（Kim Kardashian）和時尚模特兒吉吉‧哈蒂德（Gigi Hadid）大大宣傳了邪惡之眼的珠寶設計和服飾，將人類對詛咒的慣有恐懼轉變為好奇和商業用途。

基督教、上帝之眼，以及該符號與共濟會的關聯

基督教象徵主義始於西元 1500 年左右，以上帝之眼（Eye of Providence）延續了單個、全視之眼的傳統，常常封閉於代表三位一體、充滿雲朵或「充滿榮耀」的三角形中（圖 5-33）。

早期的美國治理系統受到共濟會興起的影響，包容著眼睛的金字塔似乎代表了在「全能者的注視之下」，於這片自由土地建立新秩序的希望。 1782 年，美國國會將金字塔之眼納入美國國璽的反側；在 1934 年，該符號出現於一美元鈔票背面（圖 5-34），引起美國與共濟會共同治國的謠

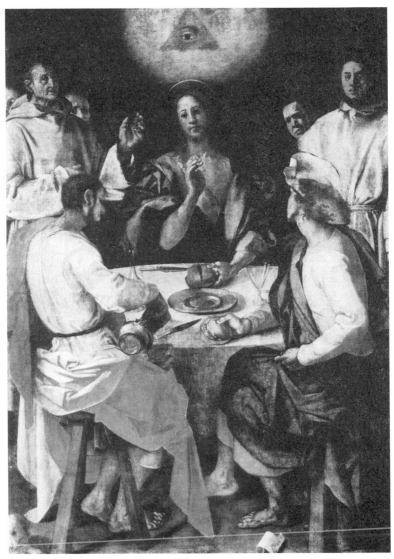

● 5-33 雅格布・彭多莫（Jacopo Pontormo，1494–1557），《以馬忤斯的晚餐》
（*Supper at Emmaus*），1525 年。布面油畫，230 x 173 公分。佛羅倫斯烏菲茲
美術館（Galleria degli Uffizi, Florence）收藏。

言，因為具有神祕結社味道的共濟會在 1797 年採用了眼睛位於三角形內的符號。

自 1934 年以來，金字塔眼和全視之眼普遍並隨機地出現在美國文化中，證明這些符號隨著時間流轉，往往令人們更加熟悉和接受（或忽略）它們，而不會質疑它們的起源。

然而，總是會有人在全視之眼這類模稜兩可的符號裡看見危險、陰謀和恐懼等更具想像力的解釋。聖經有很多地方提到眼睛，正面和負面意義兼具。最著名的段落之一來自《馬太福音》 5：29：「如果你的右眼使你犯罪，就把它挖出來丟掉。」土耳其安提阿（Antioch）的羅馬時代馬賽克呈現對犯罪眼睛的全方位攻擊，這隻右眼看起來不僅沒有威脅性，還非常悲傷和毫無防備（圖 5-35）。

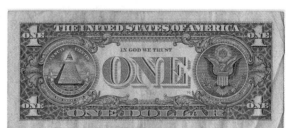

圖 5-34 美鈔中的上帝之眼

◉ **5-35** 土耳其安提阿。羅馬文明，約為西元二世紀。位於所謂的惡眼之屋的馬賽克，代表邪惡的眼睛被生物和武器攻擊。

在本章中，我認為透過準確觀看畫出的寫實繪畫最先出現在人類歷史上，遠早於手寫之前。繪畫對書寫的巨大貢獻在於促使書寫的發明並令其更完善；在書寫的發展過程中，繪畫被語言大幅度淹沒，人類智識和表達的形式之一自此消失。

丹尼爾・M・曼德洛維茨（Daniel M. Mendelowitz）是著名教育者和作家，著有 1970 年代聞名的繪畫指導書《繪畫指南》（*A Guide to Drawing*）。他有一句名言：「凡是我沒畫的，就是我沒看見的。」曼德洛維茨的話正點明我們已經失去了以藝術家方式看待事物的能力。正如我前面提到的，我們的研習營學生經常說自從學了畫畫之後，他們「能看見更多」，而從前他們「只是給事物加上名字」。將描繪單一圖像與命名圖像相比，描繪可以獲得的訊息量能夠用俗話一言以蔽之：「一張照片勝過千言萬語。」

然而，漸漸地，過去一百年間似乎有了新的變化。視覺圖像開始在日常生活中挑戰口語和印刷語言的主導地位。

從十九世紀後期開始一連串地出現攝影、電影和電視的發明，改變了我們的世界。電腦、網路和手機等手持設備可以按照我們的需求，提供幾乎任何主題的視覺樣貌。今天，我們生活在圖像極豐富的環境中，到處充滿表情符號、Instagram、Pinterest 和 Zoom 那樣的視訊會議；假以時日，可能會演變出新的世界，具有改良和擴展後的視覺感知，減少人類對各種語言形式的依賴。

　　　　將畫圖重新導入幼兒教育，可以促進理解。畫畫能幫
助減緩感知速度：在隨意的「瀏覽和命名」過程中，視覺
訊息可能被掩蓋，或者實際上根本看不到，然而這些訊息
才是通向「理解」這個目標的途徑。這就是為了命名而快
速觀看，以及透過畫畫緩慢觀看的差別──後者才是達到
畫畫真正目標的正途：感知、理解和欣賞。

★　這種因新媒體的產生而改變的想法並不適用於美術館和藝廊的「高等藝術世
　　界」。這些機構向來維持其重要的菁英地位，並將永遠如此，雖然近年有一些可
　　怕的商業噪音正漸漸凌駕那個專業的世界。

　　電視已經成為人格和個性的真正揭示者了。在觀看某人說話的特寫時，觀眾的左
　　腦會評估單詞 ，同時，右腦對無法隱藏偽造的複雜人格和個性視覺線索做出反
　　應。人們常說：「這些話聽起來還可以，但有一些關於這個男人（或女人）的某
　　些地方讓我無法信任他（她）。」或者相反地，有人可能會說：「我並不苟同這
　　些話，但他（或她）看起來還行。」

試試這個練習——再次提醒，如果你從前沒畫過畫，請不要擔心。留出不會被打擾的 15 或 20 分鐘。首先集齊材料：一張普通的影印紙、一支鉛筆和橡皮擦。找幾個簡單的繪製主題：

- 乾掉的落葉
- 貝殼
- 花
- 一朵花椰菜
- 一張皺巴巴的便利貼
- 帶有多個鑰匙的鑰匙圈

將計時器設定為 15 或 20 分鐘，然後開始畫。試著納入所有你在物體上看到的細節：每條邊緣的起伏，每個負空間 [7]，每個暗面或亮面的變化，每一條輪廓。一直畫到計時器響起。將大部分視線集中在物體上——畫圖時需要的訊息都在上面。你一邊畫，一邊會發現看似簡單的物體竟然複雜得令人驚訝，如此尋常的模特兒出乎意料地美麗。

計時器響起後，坐著仔細欣賞你的畫，將它看作是感知的記錄、經驗的提醒。我預測這個圖像會長久地留在你的記憶裡。下次當你再看見類似的物體時，這次的體驗就會被生動地再度喚醒。這就是繪畫的本質：用嶄新而且不

[7] 有關更多資訊，請參閱第五章頁 89 至頁 92 的負空間練習。

同的方式理解你所畫的──並且提醒你地球這個世界的美
麗和複雜性。

今日紋身藝術家
手下的眼睛圖像

最後，一個振奮人心的右腦半球繪畫技巧復興跡象，是紋身藝術，令人驚訝地捲土重來。全知之眼和邪惡之眼以這種意想不到的形式倖存至今日。幾千年來，紋身作為世界各地儀式和文化的組成部分，已成為人類歷史的一部分。這種在人類皮膚上永久繪畫的做法，曾在數世紀以來交替用於尊崇和詆辱。三十年前，紋身大多是監獄囚犯、水手和摩托車隊員的裝飾工具。現在令人驚訝的是，紋身已經成為了流行文化。根據皮尤研究中心（Pew Research Center）的說法，二十五歲以下的美國人有36％至少有一個紋身。紋身師已經成為名人，以客製化的設計而聞名，電視劇如《黑人刺青客》（*Black Ink Crew*）和《刺青大師》（*Ink Master*）正在快速清除紋身與下層階級和黑社會的連結。

目前，全視之眼是最受歡迎的紋身主題——從優雅的荷魯斯之眼到構圖花俏、通常是多色、超寫實的裝飾性單眼紋身都有。

或許這是下一個風潮即將到來的徵兆：回歸到快活、喜悅、視覺感知的人類歷史時期，由繪畫引領我們更深入地了解我們的星球和自己。

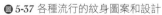
圖 5-37 各種流行的紋身圖案和設計

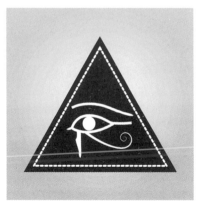

Chapter 6
我們為何畫自己和他人的肖像？
Why Do We Make Portraits of Ourselves and Other People?

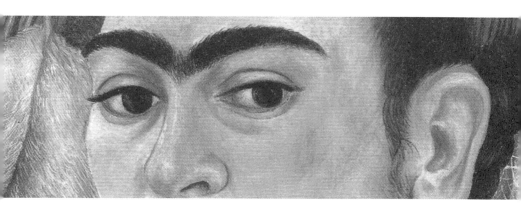

芙烈達・卡蘿，《與猴子的自畫像》，
1938 年。局部。

肖像畫是古老的藝術形式，可以追溯到古埃及，它在五千年前開始蓬勃發展。在那個時代，一件以彩繪、雕刻或圖畫製成的肖像是記錄個人外貌的唯一方法。現代的我們則生活在肖像的世界裡。在家，我們有家人和朋友的照片。電視上的新聞廣播和節目則能看到新聞主播或電視名人的正式相片式肖像——通常經過高度修飾和理想化。今日，臉孔出現在書封、報紙、超市販售的雜誌上。這些攝影人像的面部表情都經過精心修整，為了確切表現預期效果：充滿愛心和善良、聰敏、諷刺幽默、不同的挑釁、嚴正關注、無憂無慮的生活態度等等。

一般來說，早期的肖像人物是統治階級和藝術家，都屬於菁英團體。肖像畫不是為了普通人而存在的，自畫像更是罕見，部分原因是當時的鏡子很小，也很稀少昂貴。鏡子大多是由稱為黑曜石的拋光黑

✱　肖像是表現個人的一幅畫、照片、雕塑或其他藝術形式，它的主要表現焦點通常是臉孔。目的在於呈現模特兒的相似度、個性，甚至心情。這些目的由藝術家執行，而且可以在過程中將自己的個性融入肖像，使得畫作與模特兒總是有可能有點不同。使用人像攝影時，模特兒通常可以從一組測試照片中選擇自己要的，取得最後肖像的些許控制權。

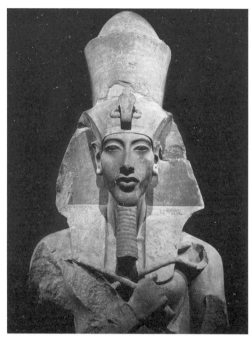

色火山玻璃或拋光的銅或銀製成，並且很少是完全光滑的。即使有了
這些工具，鏡子裡的臉孔想必也像在黑色小水池裡看見的臉孔反射。

　　後來發明了玻璃鏡子，其背面有金屬塗層，能真實準確地反映臉
孔，終於在文藝復興初期的歐洲面世，無疑有助於激發藝術家創作自
畫像的動機，也就是由藝術家畫藝術家。這些自畫像中最早的一幅出
自法蘭德斯藝術家揚・范艾克（Jan van Eyck）之手。他的《男人的
肖像》（● 6-2）畫於 1433 年。范艾克以四分之三視角畫出自己的形
象，雙眼直視著比古時候更清晰準確的鏡子裡自己的眼睛（也因而直
接看著欣賞畫的觀者）。

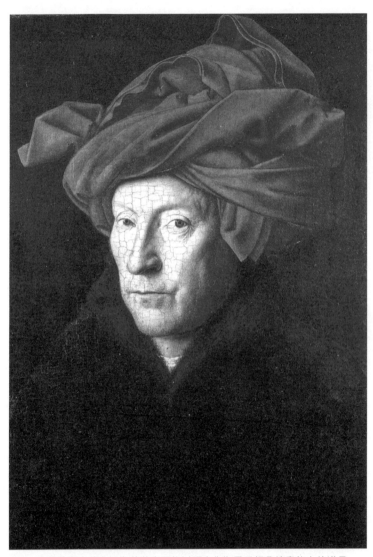

🔵 6-2 有些藝術史學家認為范艾克可能以頭巾作為展示超凡繪畫能力的道具。
揚・范艾克（1395–1441），《男人的肖像》（*Portrait of a Man*），1433 年。
倫敦國家美術館（The National Gallery, London）收藏。

這幅畫有時被稱為《包紅頭巾的男人》，可能是因為深紅色頭巾精美的褶皺和包裹形式非常壯觀，使畫家的臉和有些令人卻步、模稜兩可的表情相形見絀。

我猜范艾克是右眼主導（畫裡左側的眼睛，因為他對著鏡子畫自己的臉）。它以冷靜、沉默寡言的目光直視觀者。左眼則比較迷離，也許是輔視眼，正在打量你、檢查、同時打賭：「你是友是敵？」范艾克在這幅畫的簽名上以自己的名字玩了文字遊戲「Als Ich Can」，大致意思是「正如我的能耐」，或者也許更通俗地說：「這是我的絕活。你的呢？」

接下來，讓我們看看另一幅大約出自同一時期的自畫像，阿爾布雷希特·杜勒（Albrecht Dürer）創作於 1500 年的自畫像（圖 6-3）。這幅畫的意圖、姿勢和效果和前一幅太不一樣了！杜勒的自畫像不是范艾克自畫像中當時居於主流地位、常見的四分之三視角，而是直接的全臉視圖。在那個時代，這個角度是專門用於聖徒或耶穌肖像的。這幅畫的拉丁銘文翻譯為：「我，紐倫堡的阿爾布雷希特·杜勒於二十八歲時，以不朽的六色[8]畫了自己。」紐約大都會藝術博物館經常固執己見、偶有爭議的前任董事湯瑪斯·霍文（Thomas Hoving）曾經稱這幅畫為「有史以來最傲慢、最煩人、最華麗的畫」。

[8]「不朽」（Undying）的意思是「永久的；不褪色的」。

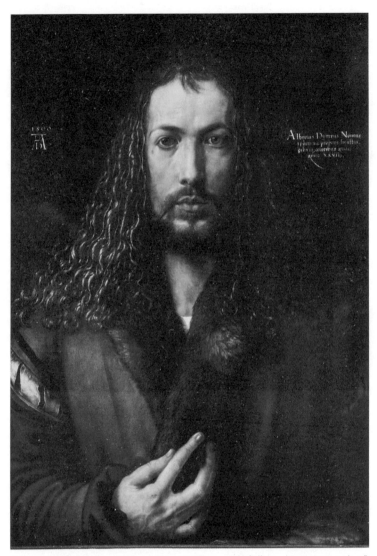

● 6-3 阿爾布雷希特・杜勒（1471–1528），《自畫像》（Self–Portrait）或《二十八歲的自畫像》（Self–Portrait at Twenty–Eight），1500 年。德國慕尼黑老繪畫陳列館（Alte Pinakothek, Munich, Germany）收藏。

接下來幾個世紀裡，很多（甚至可說大部分）藝術家都畫過或彩繪過自畫像。然後出現攝影和許多自我攝影肖像。之後有了「自拍」，這是現今用於自拍照片的俚語簡稱。如今，我們有無處不在的手機產出大量的自拍，並將它們貼到網路上讓全世界都能看到。左右模特兒的人像畫家早就被淘汰了，同樣也被淘汰掉的還有實際繪畫或描繪自畫像所需花費的大量時間及嚴格的技巧。今天，就算我們沒受過任何藝術訓練，仍然可以成為攝影藝術家，用手機拍攝許多自己的肖像，自由地從數十個甚至數百張照片裡選出一個我們希望被人看到的形象——那個說「我在這裡、這就是我」的肖像。

我們想透過自拍尋求的究竟是什麼？我猜這個問題的答案是，我們並不是為了左右他人看我們的方式；而是正好相反：以我們希望別人看我們的方式看自己。這讓人想起偉大的十八世紀詩人和詞曲作者羅伯・伯恩斯（Robert Burns）的話：「哦，贈與我們力量，讓我們像別人看待我們一樣看待自己。」

這裡有一系列著名藝術家的自畫像。我想請你看看它們並問自己：「為什麼這位畫家畫這幅自畫像？」答案可能往往是畫家向觀眾提出的另一個問題：「你是否以我看自己的方式看我？」而在這些肖像中，你是否可以判斷哪隻是他們的主視眼？

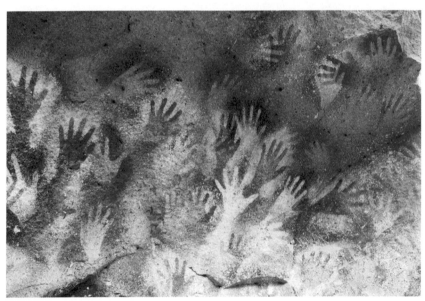

🖼 6-4 已知最古老的「自拍」是史前洞穴繪畫遺址裡的人手模板畫，創作於西元九千年到一千三百年前不同時期。這張照片裡的「負空間」手掌位於史前洞穴地點「手洞」（Cueva de las Manos，南美洲阿根廷巴塔哥尼亞地區平圖拉斯河〔Río Pinturas〕附近）。以木炭粉或木炭粉混和液體作為顏料，將手貼在石壁上，以口吹顏料方式創造出手的負空間圖形。手洞，阿根廷聖克魯斯省巴塔哥尼亞地區（Patagonia, Province of Santa Cruz）。

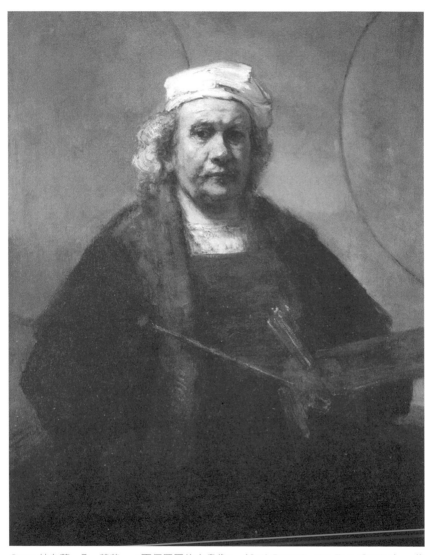

● 6-5 林布蘭·凡·萊茵，《兩個圓圈的自畫像》（*Self–Portrait with Two Circles*），約 1665–1669 年。倫敦肯伍德宮（KenwoodHouse, London）收藏。

照片：英國遺產圖片庫（English Heritage Photo Library）。

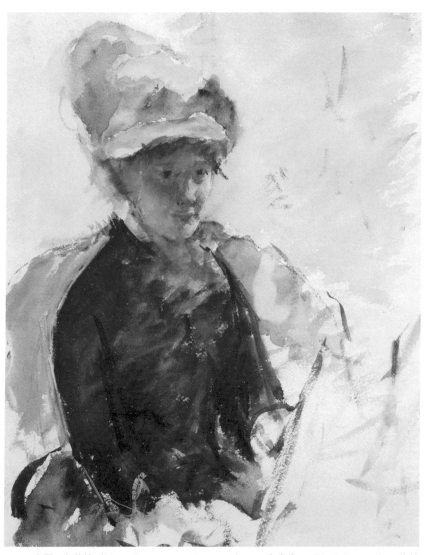

● 6-6 瑪麗・卡薩特（Mary Cassatt，1884–1926），《自畫像》（*Self-Portrait*），約繪於 1880 年。史密森學會國家肖像畫廊。

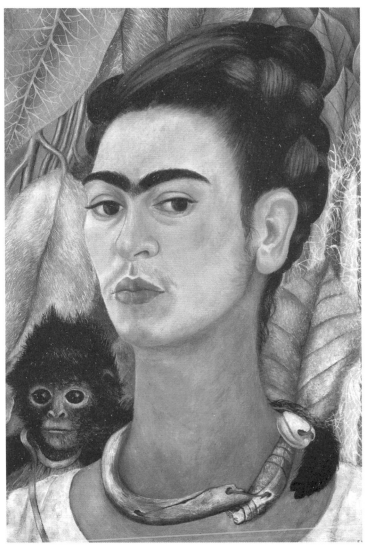

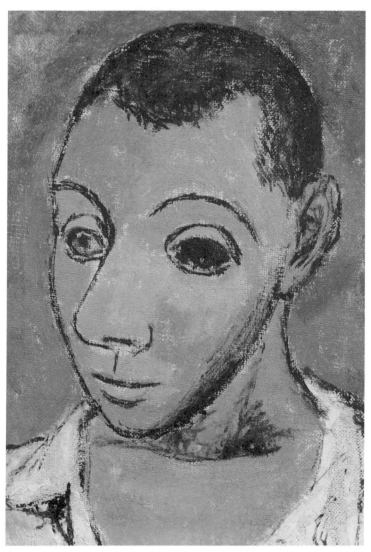

■ 6-8 巴布羅・畢卡索，《自畫像》（*Self–Portrait*），1906 年。紐約大都會藝術博物館，賈克和娜塔莎・蓋爾曼（Jacques and Natasha Gelman Collection）藏品，1998 年。©2020 巴布羅・畢卡索家族／紐約藝術家版權協會。

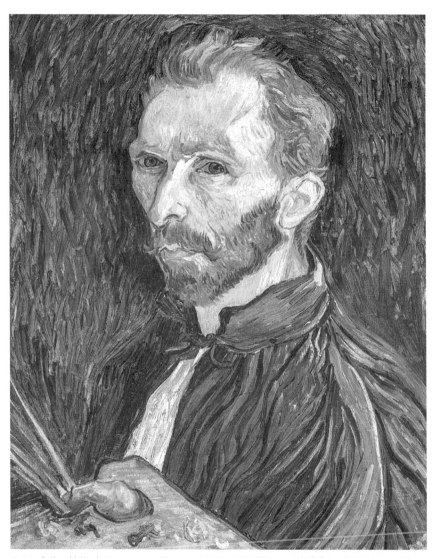

●圖 6-9 文生‧梵谷（Vincent van Gogh，1853–1890 年），《自畫像》（Self–Portrait），
1889 年。華盛頓特區國家美術館。約翰‧海‧惠特尼夫婦（John Hay Whitney）藏品。

在《像藝術家一樣思考》研習營的第四天，學生們會畫一位同學的側面肖像。在第五天也就是最後一天，則完成一幅自畫像。這些都是具有挑戰性的畫。側面肖像對專業畫家來說也有挑戰性，因為學生們肯定希望充當模特兒的同學（他們輪流畫對方）認可自己的畫像。而在畫自畫像時，每位學生可能都希望畫出來的作品真的就像眼前的鏡中人。這個複雜的過程包括試著平衡虛榮與現實、現實與接納，同時，以繪畫這種藝術形式表現出卓越與美麗。我總是深深驚訝於學生們驚人的成功作品。

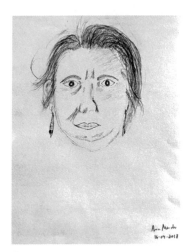

圖 6-10
安娜・曼德斯（Ana Mendes）
指導前
2018 年 4 月 16 日

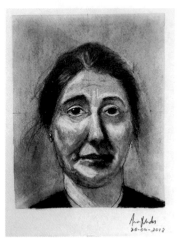

圖 6-11
安娜・曼德斯
指導後
2018 年 4 月 20 日

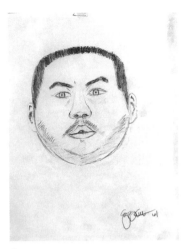 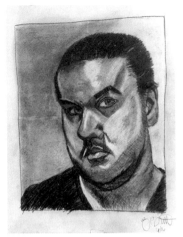

🔘 6-12
札克利・布里特（Zachary Britt）
指導前
2017 年 6 月 16 日

🔘 6-13
札克利・布里特
指導後
2017 年 6 月 20 日

　　要求大部分只畫過四天畫的人創作自畫像，說得客氣
一點，是一項艱鉅的任務。但是透過專注於第一章概述裡
的五項繪畫技巧（邊緣、空間、關係、光影和完形），學
生們都畫出了成功的自畫像。他們對自畫像的評論很有意
思，最常見的是：「在此之前，我從來沒用這種方式真正
看過我自己。」

✱　「他們說──而且我願意相信──了解自己很難，但是畫你自己也同樣不容
　　易。」出自梵谷在 1889 年九月寫給弟弟西奧的信。

諾曼・洛克威爾的
三重自畫像

在 1930、40、50 和 60 年代，諾曼・洛克威爾（Norman Rockwell）是美國最受歡迎的畫家。人們引頸期盼他每星期在《周六晚間郵報》（*Saturday Evening Post*）的封面插畫。在他的職業生涯中，洛克威爾為這份保守派周刊創作了 327 幅封面。第 308 張封面插圖的日期是 1960 年 2 月 13 日，是這位畫家最著名的作品之一，也就是所謂的《三重自畫像》（◉ 6-14）。

直到最近，諾曼・洛克威爾才被美術界接受為「我們的一員」。他的作品被認為太商業化、太淺薄、太寫實，甚至「畫功太細膩」（要知道，洛克威爾活躍的年代是美國「行動繪畫」和抽象表現主義的鼎盛時期）。

據我們所知，洛克威爾欣然接受美術界的評價。他對自己的稱呼不是「藝術家」，而是「插畫家」，或者是後來的「風俗畫家」，大意是「一般大眾的藝術家」。他在《周六晚間郵報》的封面人物多是尋常的美國中產階級或工人階級，按照照片描繪。洛克威爾的描繪通常偏向漫畫人物手法，大多數情況下都是友善而且有趣的人物，但是仍然屬於漫畫人物。他的雜誌封面插畫將經過設計的照片轉化為美觀的構圖，再加上卓越的繪畫手法，所有技巧都表現在溫和、戲而不謔的場景或感傷畫面。

如今，藝術機構越來越重視洛克威爾的畫作，可能是懷念那個單純的時代，但也出於深深欽佩他精湛的手繪、彩繪和構圖技巧。

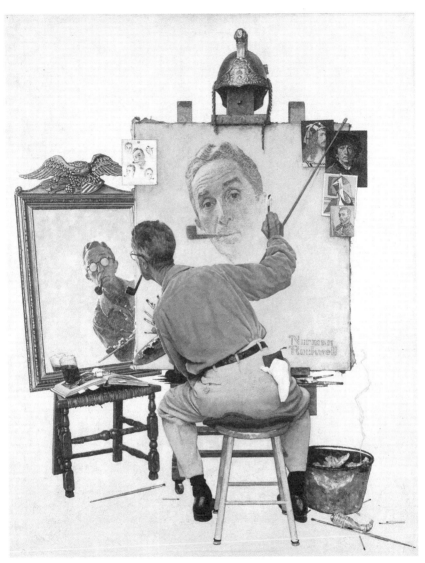

● 6-14 諾曼‧洛克威爾（1894–1978），《三重自畫像》（*Triple Self-Portrait*），1960年。《周六晚間郵報》的封面插圖，1960 年 2 月 13 日。經諾曼‧洛克威爾家族許可印刷。©1960 諾曼‧洛克威爾家族。

1960 年 2 月 13 日的三重自畫像正是絕好的例子，呈現洛克威爾作品中的技巧和善良、包容的幽默感。它適切地呼應這本書的主題，你會情不自禁地愛上這幅畫，特別是如果你曾經嘗試過畫自畫像。

　　正如標題所說，這幅畫裡有三張自畫像[9]。第一張是背對我們坐著的畫家本人，專注於手頭的任務，不在乎甚至沒意識到自己在我們眼中的樣子，或我們對他的看法。第二張自畫像是鏡子裡的影像，「真正的」諾曼·洛克威爾，看起來有點憔悴和蒼老，菸斗下垂，出於努力思索該畫什麼，以及如何修整自己的形象，導致眼鏡霧茫茫。第三幅自畫像是大畫板上正在創作的最終作品初稿。他已經在畫布的下角簽下了名字，表示他下決心想完成這幅美化之後的自己。第三幅肖像是畫家對自己的理想化形象，眼神清澈、年輕、機敏、自信，菸斗以輕鬆、無憂無慮的角度掛在嘴角。

　　如果你和我們很多學生一樣曾經畫過自畫像，就肯定也經歷過諾曼·洛克威爾投入自畫像裡的心血。你在現實主義（畫你看見的）和理想主義（畫你希望被人看見的）之間左右為難，同時還得努力創作一幅成功的畫作。洛克威爾的三重自畫像正絕妙地描繪了這三個挑戰。

[9] 仔細觀察，你可以看到這幅畫還包括一些著名畫家自畫像的明信片，包括梵谷和林布蘭，洛克威爾將它們釘在畫架上。

極簡肖像：「眼睛細密畫」

1785 年開始，英國和美國出現了一種非常奇怪和神祕的肖像畫形式，並在 1820 年代左右突然結束。這種肖像畫非常小，只畫模特兒的眼睛，稱為「眼睛細密畫」（eye miniatures），而且名符其實：通常是在象牙基座上的小畫，大部分是 5 公分寬，有時只有 2.5 公分長或寬。在這個小小的基座上畫了只有一隻眼睛的肖像，通常是右眼，但偶爾是模特兒的左眼，也有罕見的雙眼版本。最常見的是女性的眼睛，但男性眼睛的細密畫也很常見。這隻單眼通常配上眉毛和睫毛，有時包括一絡頭髮或少許鼻子，但永遠不足以令觀者認出眼睛的主人。到了 1790 年代末，許多歐洲和英國的細密畫家來到美國，在這裡找到了微小眼睛肖像的熱情支持者。

這些手繪的單眼細密畫通常被鑲嵌在珠寶框中，被當成愛或哀悼的紀念品贈與他人。依照當時的浪漫傳統，眼睛細密畫往往象徵祕密的關係，可以放在口袋或錢包裡，時刻提醒所愛之人。今天，眼睛細密畫被稱為「戀人的眼睛」。在我看來，這個名稱乃是出於輕率的判斷。我視它們為嚴肅的肖像形式，單眼幾乎總是具主導性的右眼，偶爾會出現左眼，正好反映慣用眼的人口分配比例。對我來說，眼睛細密畫最有趣的面向是用單眼代替整個人。描繪出的眼睛幾乎不流露情緒，不悲不喜，似乎在說「我在這裡，想著你」；或者也許是：「我渴望見到你。」

眼睛細密畫幾乎都驚人地逼真，有一種神奇的催眠效果。畫出這些細密畫的畫家們技術精湛，畫作本身也具有令人著迷的個性。

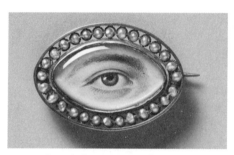

●6-15 右眼肖像，約 1800 年。費城美術館（Philadelphia Museum of Art）：查爾斯·法蘭西斯·格里菲斯夫人（Mrs. Charles Francis Griffith）的禮物，紀念 L·偉柏斯特·福克斯博士（Dr. L. Webster Fox），1936 年，編號 1936–6–3。

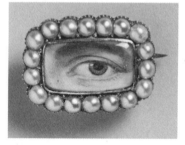

●6-16 左眼肖像，約 1800 年。霍璞·卡森·藍道夫（Hope Carson Randolph）、約翰·B·卡森（John B. Carson）和安娜·漢普頓·卡森（Anna Hampton Carson）緬懷他們的母親，漢普頓·L·卡森夫人（Mrs. Hampton L. Carson），1935 年，編號 1935–17–14。

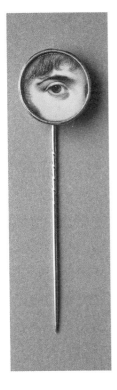

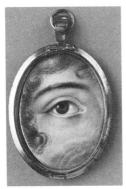

● 6-17 女人的右眼肖像，約 1800 年。費城美術館，查爾斯·法蘭西斯·格里菲斯夫人的禮物，紀念 L·偉柏斯特·福克斯博士，1936 年，編號 1936–6–8。

● 6-18 左眼肖像。費城美術館，霍璞·卡森·藍道夫、約翰·B·卡森和安娜·漢普頓·卡森緬懷母親漢普頓·L·卡森夫人而致贈，1935 年，編號 1935–17–14。

● 6-19 女人的右眼肖像，約 1800 年。費城美術館，查爾斯·法蘭西斯·格里菲斯夫人的禮物，紀念 L·偉柏斯特·福克斯博士，1936 年，編號 1936–6–8。

我想，也許你可以做個實驗，作為邁向自畫像的第一步：畫出自己的眼睛細密畫。需要的材料很少：一張磅數比較高的圖紙或薄紙板、2B 或 4B 鉛筆（或彩色鉛筆，如果你偏好）、橡皮擦，如粉紅珍珠牌或白色塑膠橡皮擦——大多數文具店、郵購或網路美術店都能買到。畫圓的小量角器能有些幫助，但不是必要的。

第一步是在紙或薄紙板上畫出一個框。框可以是圓形、橢圓形、方形或矩形；隨你選擇。最大的尺寸大概應該是 6.3×8.9 公分，但是你可以自由決定。如果要圓形框，可以拿大小合適的水杯或酒杯，沿著杯身周圍畫一條線。

橢圓框可以用這個粗略但是簡單的方法畫出來（◉ 6-20）：

1. 用尺或直的邊緣在紙上畫一條大約 10 公分長的水平直線。

2. 用鉛筆在線上畫兩個點，相距約 3 公分。

3. 找一個直徑大約 3.3 公分的小玻璃杯或瓶蓋，或使用量角器。

4. 將小玻璃杯、瓶蓋、或量角器居中放在線上右側的點。用鉛筆沿著玻璃杯畫一個圈。

5. 將玻璃杯居中放在左邊的點上，沿著玻璃杯畫一個圈。

6. 靠著目測，徒手連接兩個圓上下側，完成橢圓形框。

下一步是手拿著鏡子，決定左眼還是右眼當這次的細密畫模特兒。明顯而且可能在意料之中的是，無論左右，幾乎每個人都選擇主視眼，我相信早期的眼睛細密畫也是如此，因為大多數眼睛細密畫是模特兒的右眼。我不確定原因為何，但當我在嘗試這個練習時確實是出於直覺選擇了主視眼。畫輔視眼的感覺就是不太對。

確定好之後就可以開始畫了。這裡有一些過程建議：

1. 照鏡子看自己的眼睛，先畫眼白的形狀。換句話說就是不要畫上下眼瞼邊緣：而是將可見的眼球形狀當作負空間畫出來[10]。如此你將能正確地畫出眼瞼邊緣曲線。

● 6-20 貝蒂‧愛德華繪圖

[10] 請參閱第五章頁 89 至頁 92 的負空間說明。

2. 將虹膜周圍的眼白部分視為負空間，畫出形狀。這樣會順勢畫出虹膜的形狀和位置。

3. 畫虹膜有顏色部分的形狀。就能畫出虹膜中心瞳孔的形狀和位置。

4. 要畫出眼窩凹痕，就畫出凹痕和上眼瞼邊緣之間的形狀。

5. 畫眉毛時，先畫出眼窩及眉毛之間的空間形狀。

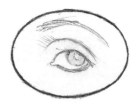

6. 添加睫毛、眉毛、內眼角等細節完成肖像。

觀察睫毛通常是從上眼瞼向下生長然後（但並不總是如此）向上彎曲，這是個重要的細節。而下睫毛是從下眼瞼向上長出然後（通常）向下彎曲。這個細節能使眼瞼邊緣顯得柔和。

● 6-21 貝蒂‧愛德華繪圖

此外也要注意，根據畫作光源的不同，虹膜／瞳孔上可能會有一個小高光點。這也是重要的細節，

你可以在（圖 6-22）的眼睛細密畫範例裡看到。你可以事先計劃，先將高光點留白，當在畫虹膜和瞳孔時避過它；或者在畫好虹膜和瞳孔之後，用小刀切下一塊橡皮擦並削尖，小心擦出微小的高光點。添加任何你認為需要的細節或陰影，也許可以在周圍加上邊框，完成作品。

恭喜！你完成了自己的「眼睛細密畫」！雖然它不是完整的自畫像，卻是你的「眼神」，你的「凝視」，讓觀者不得不正視你這個人。我相信，你也認為這是非常迷人的肖像畫。正如作家哈妮可·葛羅騰波爾（Hanneke Grootenboer）在關於眼睛細密畫主題的 2012 年著作，《珍藏的凝視：十八世紀末眼睛細密畫的私密眼神》（*Treasuring the Gaze: Intimate Vision in Late Eighteenth-Century Eye Miniatures*）中寫道：「它們發揮了肖像畫的本質；這幅畫在看著你，將你攫在掌握之中。」

圖 6-22 布萊恩·波麥斯勒繪圖

Chapter 7

畫出部分結論

Drawing Some Conclusions

米開朗基羅・博納羅蒂，《安德烈・夸拉
泰西的肖像》，1532 年。局部。

《像藝術家一樣思考》是關於自我發現——繪畫如何協助打開由於學校越來越重視口頭、數字、左腦的世界，而變成從屬地位的心智部分。這本書則拓展了這種自我發現，納入了兩隻眼睛之間的差異，以及這種差異與觀看、繪畫藝術之間的關係。

顯然，那把通往視覺性、感知性、相關性的右腦半球鑰匙就是藝術及其所有變化形式：視覺藝術（繪畫、素描、雕塑和攝影）、音樂藝術（包括舞蹈）、表演藝術和文學藝術。我畢生努力的焦點始終是教授視覺藝術，特別是繪畫教學。這項專業的關鍵項目之一是肖像畫和自畫像，在教授這些科目時，我偶然發現了一個重要的個性化特徵，也就是本書的主題：占主導性的眼睛，或「慣用眼」。令我驚訝的是，我發現我們每個人都有這個有點陌生的個人特徵，卻鮮為人知，除了我在第二章中描述過的少數專業團體對此有所認識：射箭愛好者、射擊手和其他「瞄準目標」運動的專業人士，以及從 2000 年起就一直在積極研究眼睛主導地位、數量相當有限的科學團體。

眼睛是肖像中的關鍵性臉部特徵——也許是最關鍵的。正如我在前幾章中探討過的，肖像的效果和意義往往取決於眼部表情。畫肖像或自畫像時需要近距離觀察，畫家會在不經意間透露模特兒的主視眼和輔視眼。在觀看本書中的肖像和自畫像時，你可能會興起一個問題：如果眼睛的主導地位對模特兒個性和心理特徵來說真的有意義，其意義究竟為何？眼睛的主導地位可否被解讀為能夠傳達意義？

慣用手的解釋也許可以說明這個問題的可能答案；雖說慣用手與慣用眼不同，通常在肖像中不會明顯表現。但兩者都是左右腦半球之間差異及大腦如何組織的外在跡象。科學家們對慣用手及它在人格和心理特徵方面的涵義做了大量的研究。

即使隨意觀察一下，我們大多數人仍能感覺到慣用手意味著某些事情，尤其是左撇子，雖然我們不確定那是什麼東西。無數個世紀以來盛行許多左撇子假設——大多是負面的假設，例如，今日在醫療領域內稱呼左手的拉丁文是 sinistra，意為「險惡」（sinister，如邪惡或壞）；而右手的拉丁文 dexter 則演變為帶有積極意義的詞「靈巧」（dexterous，意思是在行或熟練）。此外，從前的父母和老師們會強迫左撇子孩子將天生的左手習慣改成更受社會認可的右手習慣。幸好，現在這些態度大多已經消弭了。

慣用左眼並不會受到類似的反對，可能是因為慣用左眼不容易看出來。另一種可能性是左眼主導比左撇子常見。回想一下人口中的比例：90% 右撇子和 10% 的左撇子；65% 右眼主導和 34% 的左眼主導，1% 的人口是雙眼地位相等。

左撇子的特徵

　　幾十年來，左撇子一直是科學研究的課題。研究人員得出了哪些關於左撇子特徵的結論？簡而言之，一般認為左撇子思維敏捷，能憑直覺將不同事物以具有創意的關係或想法連結起來。他們在某些運動的表現比較好，比如拳擊、網球和高爾夫球。他們擅長讓思維分流，意味著他們通常可以針對疑問或問題產生多種解決方案。這些都是好消息（在這種描述中總是同時具備「好消息」和「壞消息」）。關於左撇子的壞消息是他們可能發現很難在計劃一個案子之後，一步一步地得出結論，因為在這個過程中會出現新的想法和更好的解決方案，使他們偏離循序漸進的工作，而且他們可能會發現很難去下一個定論。

右撇子和右眼人

　　至於我們之中較多慣用右手和右眼的人呢？這組人也許在言說和觀看之間有比較大的心理一致性。我猜右撇子、右眼主導的人擅長計劃，並且採取預先計劃好的步驟得到結論，在過程中也許能夠抗拒分心和意想不到的新想法，直到得出結論。但這也可能導致計畫外的驚喜，有如經典的挑戰情境「你難道看不到是怎麼回事？」同樣地，未來的研究可能會讓我們更了解這種大腦組織帶來的影響，無論是好消息或壞消息。我懷疑大腦半球之間可能有太多的一致性，太不留意接收到的新數據或通往結論的替代步驟。

右撇子和左眼人（混合主導）

　　我也想知道慣用眼對右撇子的左眼人有什麼影響。同樣地，我認為這是好壞消息兼具的案例。好消息可能是明顯左眼主導的右撇子也許比較擅長診斷現實，能看見前方最好的道路。右腦半球和左眼的組合冷眼旁觀，看著左腦半球努力分析語言，可能會有先入為主的期望和因為過度誇大而導致的不真實，主導左眼便會表露出非語言性的不同意和不贊成，也許是壓低眉毛和惱怒的表情。問題在於強大的左腦是否會回應它的非語言性視覺夥伴。

左撇子和左眼人的不尋常案例

左眼占主導地位的左撇子在人類中很罕見。我猜就算研究人員計劃研究這個群體，也很難找到足夠的研究樣本。我有限的理解只夠讓我猜想這一群人不僅具高度創意，也可能在高度先進的舞台上運作思考，那個舞台不一定與語言邏輯或理性連繫在一起，比如數學或量子物理學。缺點就是這種混合可能不容易適應現代生活的日常。

說到混合主導：馬克思兄弟

這一切令人想起 1930 年代到 1950 年代的喜劇電影明星馬克思兄弟（圖7-1）。這三兄弟可以用來比喻大腦左右半球。格魯喬（Groucho）代表左腦：他總是在說話，無所不知，愛玩文字遊戲，高度好勝心，容易誇大事實。哈珀（Harpo）是右腦半球的完美比喻：快活善良，但沉默寡言——無法用言語表達任何事情。他會在對話裡按喇叭或吹口哨。對於馬克思兄弟碰到的無窮盡問題，哈珀最常想出視覺性、不透過文字、真正的解決方案。

大哥奇科（Chico）是精明的觀察者，格魯喬和哈珀之間的橋樑。他也是真正的說謊家和偉大的騙子，有口才，不斷尋找獲勝的方法。奇科的名言非常適合本書的討論主題：「你要相信哪個：我，還是你說謊的眼睛？」

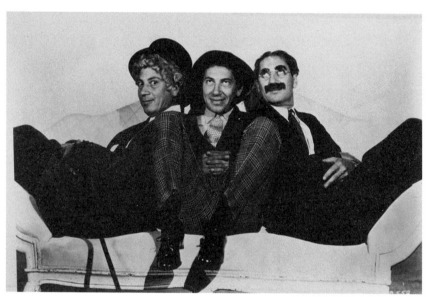

●7-1 馬克思兄弟（Marx Brothers）：哈珀，奇科和格魯喬，1930 年代。
馬克思兄弟實際上有五個。甘默（Gummo）在 1918 年離開了兄弟的雜耍表演團從軍去；
澤波（Zeppo）也在稍晚離團。1930 年代和 40 年代最受歡迎的電影裡通常有格魯喬、哈
珀、奇科和澤波。

對稱的眼睛

最後我們要看的是不尋常的雙眼對稱，這是罕見的特徵，亦即兩隻眼睛都不具主導地位，只有百分之一的成年人屬於這個族群。對稱眼睛的正面描述為「心胸開闊、無辜、信任他人、相信並且可信、誠實」。身為喜愛獨排眾議的人，我覺得對稱眼不知為何有點嚇人。我感覺它們缺少對現實的檢查，左腦半球忙壞了，並說服右腦：左腦的察知和口頭說法是正確且唯一可接受的；或者正好相反，視覺的、察知的右腦半球說服左腦不要嘗試口頭檢查和釐清它認為是現實的事物。或許如此一來就不再有來自任一腦半球的爭論，左眼／右腦不會檢查現實。右腦可能已經臣服於奇科·馬克思的要求：「你要相信哪個：我，還是你說謊的眼睛？」

● 7-2 一項由清一色男性受訪者組成的「眼睛最美的女性」網路調查中，一項特定條件是女性的眼睛必須完美對稱，表示男性真正在尋找的是最順從的女性。
〈這些是世界上最美麗的面孔嗎？〉（Are These the Most Beautiful Faces in the World?），《電訊報》（The Telegraph），2015 年 3 月 30 日，https://www. telegraph.co.uk/news/11502572/Are-these-the-most-beautiful-faces -in-the-world.html.

對眼睛主導特性的結論

這一切對我們這些嘗試讀出臉孔意義的人意味著什麼？我相信它提供了少許優勢。藉著留神不同的眼睛主導地位，第一個優勢是可以在談話中識別和針對主視眼。第二個優勢是當我們了解主視眼和輔視眼之後，如果我們與會面對象的關係不是一面之緣，至少可以稍微洞察對方的真我。

隨著年齡增長，眼睛主導地位確實變得更加明顯，使得閱讀年長的面孔比閱讀非常年輕的面孔容易。眉毛位置（眉毛向臉孔中軸拉近或遠離）能夠幫助引導你辨認出某人的主視眼，線索隨著年齡的增長會越來越清楚。眼瞼可能會變得更寬或更窄，眉毛之間的皺紋可能加深，變成標記：幾乎像箭頭一樣指向主視眼。

　　藝術史上有一個非常好的例子表現出明顯的主視眼，那就是李奧納多・達文西為畫作《岩間聖母》（*The Virgin of the Rocks*，■7-3）繪製的預備習作，美麗無倫的「天使」（■7-4）。

　　這幅畫被複製在 2012 年英文版的《像藝術家一樣思考》封面上（亦見於 2021 年中文版的《像藝術家一樣開發創意》封面）。當我選擇它作為書本封面繪圖時，並沒想到眼睛的主導性。我從還是年輕的美術科系學生時第一眼看見這幅畫就喜歡上它了，但是始終有點困惑天使兩隻眼睛的區別。比較近的眼（天使的左眼）像是溫柔得要融化，彷彿在作夢；而左邊的眼睛（天使的右眼）被畫得比較凌厲，直視觀者，眼神更加警覺、直接。我現在意識到達文西憑直覺看見並將天使的右眼畫成主視眼：警覺，甚至帶著挑戰意味，不像天使的左眼那樣柔軟和溫柔，藉此描繪出多面向和複雜的天使。

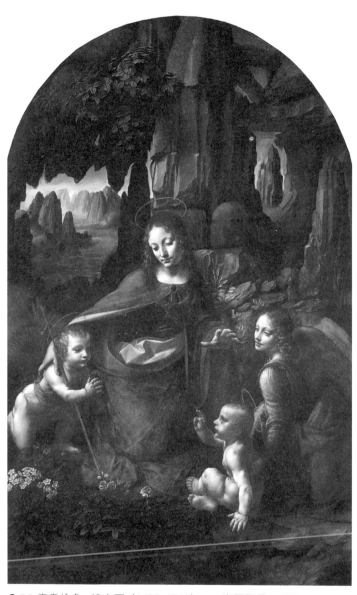

圖7-3 李奧納多・達文西（1452–1519），《岩間聖母》（*The Virgin of the Rocks*），1483–1486 年。巴黎羅浮宮收藏。

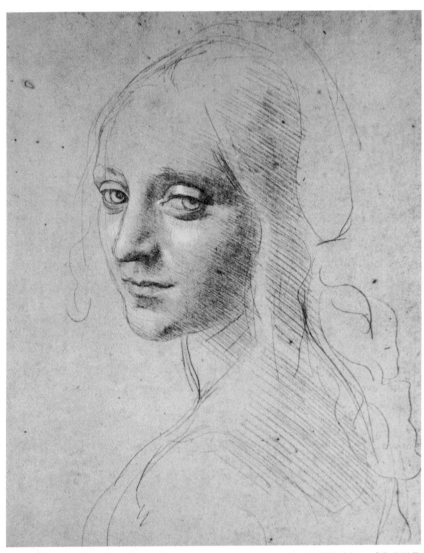

●7-4 藝術史學家肯尼斯・克拉克爵士（Sir Kenneth Clark）談到這幅畫時說：「我敢說是世界上所有的畫中最美麗的一幅。」
李奧納多・達文西，《少女頭部》（*Head of a Girl*），也被稱為《天使：岩間聖母研究習作》（*Angel: Study for The Virgin of the Rocks*），1483–1485 年。杜靈皇家博物館（Biblioteca Reale, Torino）收藏。

在本書的最後一章，我認為應該很適合以達文西的非凡作品作為練習範本。這幅全世界最著名並被深深喜愛的畫將會是我們的模特兒，也許有人會認為這個看似奇怪的練習是不尊重這幅歷史上偉大的畫作。

但是別擔心，放手去做吧！

你只要畫天使的眼睛就行了。正如你看到的，我已經裁剪了畫作的一小部分，只顯示眼睛（圖 7-5）。圖像是倒置的。如果你能忍得住，就不要將書翻轉成正向。

1. 以垂直方向放置的普通紙上，用尺或直邊輕輕畫兩條橫穿紙面的直線，正好相隔約 4.5 公分。

2. 在離紙的每個邊緣大約 1.3 公分的地方，畫矩形的兩端。這就是你的圖畫版面──也就是圖框。

3. 不要將圖轉回正面，注意天使臉頰邊緣與圖框上邊緣相交的地方（比上邊緣的三分之一長一點的位置）。畫出臉頰和額頭邊緣。

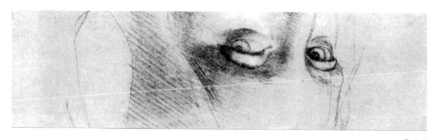

圖 7-5

4. 畫右邊眼睛下方的形狀，然後是眼睛和臉頰邊緣，以及眼睛與鼻子邊緣之間的形狀。

5. 畫出鼻子邊緣。注意鼻子邊緣的角度和眼睛下方的曲線。

6. 畫出右邊眼睛上下眼瞼的形狀。

7. 觀察眼白的形狀，並畫出來，如此也會順勢讓你畫出那隻眼睛的虹膜形狀。

8. 觀察虹膜的形狀，畫出瞳孔。記得在瞳孔上留下小高光點：紙面的白色。

9. 畫出上下眼瞼的凹窩邊線。

10. 接下來，用第一隻眼睛的寬度做比較，仔細估計到天使另一隻眼睛的內眼角的距離（稍微小於 1：1）。

11. 將右邊眼睛的寬度與左邊眼睛的寬度相比較。大約是 1：1 。注意眼睛的角度：穿過雙眼內眼角的線應該會向右下方傾斜。

12. 畫第二隻眼睛：首先，將上下眼瞼之間的形狀視為負空間（注意左邊眼睛從內眼角連到外眼角的線是水平的）。接下來，觀察和畫出眼白的負空間。如此就能得到虹膜的外邊緣。然後畫出虹膜的形狀，然後是瞳孔。不要忘記留下微小的高光點。

13. 接下來，畫出上眼瞼的凹窩形狀，順勢得到上眼瞼的形狀，然後繪製下眼瞼上的輕微凹痕。

14. 最後，在眼睛上方和周圍、鼻子側面加上陰影。用鉛筆和交叉線條輕輕畫出陰影，然後用手指或小塊紙巾輕輕暈染。

15. 觀察眼睛左側的斜線陰影區塊，對大多數右撇子來說是最難臨摹的。達文西是左撇子，所以他以斜線畫的陰影對右撇子來說是「方向錯誤」。如果你是右撇子，可以試著將圖紙轉向，使右手更容易畫斜線。

最後，將你的臨摹圖轉回正向。恭喜你完成本書最後一個繪畫練習！你已經重新創作了世界上最美麗的畫作之一——李奧納多·達文西的《天使》畫裡最重要的部分。

假若你的成品線條有點歪歪扭扭，請記得自己臨摹的原圖出自世界上最偉大的畫家之一；如果你的作品與原作差異不大，那就是一大成就了。

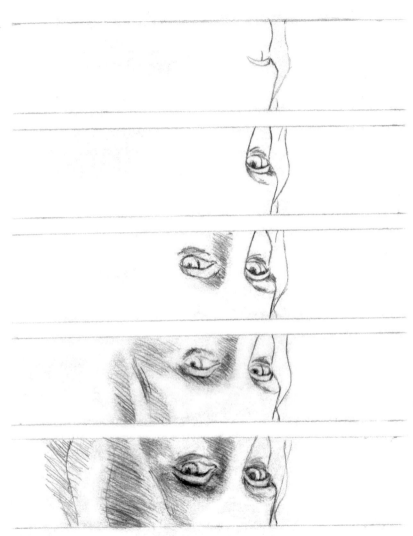

未來的研究可能會、也可能不會釐清眼睛主導地位與個人特質和思維方式的連繫。正如我談過的，我們已經觀察和研究左撇子數個世紀了，對其涵義卻仍然沒有任何真正的共識。儘管如此，我相信認識眼睛的主導地位對個人來說是有價值的，可能對人際關係產生正面的影響。當然，對眼睛差異具有敏感度，在觀看、理解和繪製肖像和自畫像上都有莫大的幫助。

兒童在課程中學習繪畫可能產生的長期影響，在很大程度上仍然是未知和未曾試過的，不幸的是，藝術逐漸從公立學校消失，所以我們可能永遠不知道。畫畫尤其被避免，以嘉惠較不嚴謹、在教育期刊中通常被稱為「材料操作課」的美術活動。

然而，所有年幼的孩子們都會畫畫，常常發展出可愛的獨特符號群組來描繪自己的想法，提醒我們史前祖先們也是藉著繪畫傳達他們察覺到的事物，你也可能還記得自己在童年早期畫的圖。問題出現於八九歲時，孩子們稍長之後脫離了早期的象徵性繪畫，並想讓事物「看起來真實」。如果有好的指導，這個年齡的孩子確實可以學會畫得好，繪畫也可以融入其他科目，使那些科目更視覺化和更有趣；特別重要的是，兩個腦半球會同時學習，學習內容就會更難以忘記。如果孩子們對寫實畫的熱情得不到適當的指導，將會永遠放棄畫畫，成為那些說自己「不會畫畫」或者「沒有繪畫天賦」的成年人。

幸運的是，任何年齡和幾乎任何情況下都可以學習畫畫。畫畫需要的條件很少：不用特殊設備、沒有特殊體力要求或年齡限制。需要的材料很簡單：幾張紙、一支鉛筆和一塊橡皮擦。本書中的練習只是一個開始，能讓畫出兩隻眼睛所見事物成為你的終身興趣。[11] 慢慢地，你的畫就會顯露出你自己——你的特定繪畫風格、對繪畫主題的選擇。你和他人將會透過欣賞你的畫更了解你的兩個腦半球。

學習繪畫最有價值的好處之一是，花在畫畫上的時間能帶來休養生息的效果。一旦你切換到「繪圖」模式時，管語言的大腦半球就會安靜下來讓你畫畫。畫完之後，你就會回復到經過更新和休息之後的語言模式。

這是繪畫偉大的禮物之一；你也會意識到觀看的價值，而不是「隨便看看」。除此之外還有其他重要的禮物：學習畫畫能將注意力放在主視眼，主導的左腦半球也會正視右腦半球「看到正在發生的事情」的能力，以及右腦半球成功將無文字的視覺感知傳達到語言性左腦半球的重要性。

因此，本書的英文書名 Drawing on the Dominant Eye 具有雙重涵義。首先，我請讀者「用主視眼畫畫」，因為它有連接文字和監控口語交流的強大能力。其次，我也請

11 參見《像藝術家一樣思考》，2021 年，木馬文化出版，有範圍更廣的繪圖說明和練習。

讀者利用自己的主視眼來鼓勵和促使非語言的視覺右腦半球成為思考和解決問題上的夥伴。這意味著取得對自己大腦的相當控制權，恰好是學習繪畫的附帶好處。這讓我想起了在過去，當我發表關於「右腦／左腦」的演講時，現場聽眾偶爾算是相當多的。有時我會開玩笑說：「學畫畫的部分目的就是學會控制自己的大腦，但可悲的是，我自己的大腦經常失控。」這個說法每每會在聽眾群中引發一陣苦笑，我想是因為他們的大腦有時也會失控。

當時的我和今天的我都認為，對於我們大多數人來說確實如此：我們的大腦有時會失控。這個想法令人聯想到另一個想法，也就是我們每個人都需要掌控自己的大腦，讓它得到更好的控制。學習繪畫需要左半球處理口頭指令，然後必須刻意將文字擱置一旁，進入無文字、無時間的右半球繪畫狀態。這種狀態非常令人愉悅，絕對能夠減輕壓力。我認為語言性的左腦半球可能會擔心如果你「在那個狀態」待太久，就回不來了。這沒什麼好擔心的。右腦半球的畫畫狀態極其脆弱。只要有人問：「畫得怎麼樣了？」或者當你的計時器響起時，這個狀態就會結束。

我希望你開始這趟實驗之旅，讓你的主視眼／主導腦半球來與你的輔視眼／從屬腦半球接觸，就算它只是出於好奇想看看會發生什麼事也好。根據我長期的繪畫教學經驗，我可以肯定一件事：就像學習閱讀有利無弊，學習畫畫也永遠不會有害處。它總是有幫助。

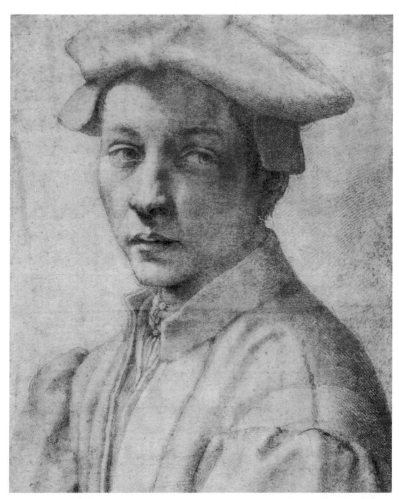

◉ 7-7 根據傳記作者喬爾喬・瓦薩里（Giorgio Vasari），米開朗基羅最不願意畫人像，「除非人物美得完美」。這是唯一倖存的米開朗基羅手繪肖像。1532 年以黑色粉筆繪成，呈現年輕人的頭部和肩部。畫中人是安德烈・夸拉泰西（Andrea Quaratesi），是米開朗基羅愛慕的幾個貴族青年之一。雖然夸拉泰西出身佛羅倫斯的貴冑家族，然而米開朗基羅有可能試著教這位年輕人畫畫，正如米開朗基羅於這幅目前在牛津的畫上所寫：「安德烈，要有耐心。」年輕人穿著當代服飾，頭上戴著帽子，望向他的左方。光線明亮，微妙的陰影由短小仔細的平行粉筆筆觸繪成。

米開朗基羅・博納羅蒂（Michelangelo Buonarroti，1475-1564），《安德烈・夸拉泰西的肖像》（*Portrait of Andrea Quaratesi*），1532 年。大英博物館藏（The British Museum）。© 大英博物館信託基金會（Trustees of the British Museum）。

謝辭

首先，我無法以言語道盡心中的感激：華盛頓特區威廉姆斯與康納利出版社裡的合作夥伴羅伯·巴內特和丹妮·郝威爾多年來無法衡量的協助和指引。打從書本出版建議開始，他們的幫助就已經不可或缺，並在整個出版過程中持續提供援手。我對二位表示衷心的感謝！

我也要感謝企鵝蘭登書屋集團塔舍派瑞吉出版社的副總裁梅根·紐曼，感謝她對整個專案的熟練監督，以及總編輯兼副總裁瑪麗安·莉琪的細心審閱、深入提出關於手稿的問題。瑪麗安是作家心中的理想編輯：反應快速、質詢深入和令人愉快的幽默感。謝謝梅根和瑪麗安！

致塔舍派瑞吉出版社的設計人員，尤其是助理藝術總監兼書封設計師奈莉斯·梁和書籍設計師香儂·妮可·普朗吉特，謝謝！整個編輯、設計和行銷團隊都是共事愉快的夥伴，包括法林·史魯瑟爾、安·柯斯莫斯基、亞歷克斯·凱斯門特、琳賽·戈登、安德里亞·莫利托和維多利亞·艾達莫。我特別感謝編輯助理瑞秋·愛約特讓一切都走在正軌上。致整個團隊，謝謝你們！

　　給我的女兒安‧波麥斯勒‧法洛；我的兒子布萊恩‧波麥斯勒；還有我的女婿約翰‧法洛：我的家人為了我，對這個案子付出了巨大的貢獻。我的女兒安是出色的作家、讀者、編輯和智庫。她擁有非凡的技術能力，並且大力確保每份手稿都安全保存、更新和易於工作。謝謝妳，安！

　　我的兒子布萊恩在本書的許多說明圖中大大發揮了精湛的繪畫技巧，指導前和指導後的圖畫都是他受到《像藝術家一樣思考》啟發之後的教學結果，他多年以來一直在實踐這個教法。他也在審閱手稿上幫了大忙。謝謝你，布萊恩！

　　我的女婿約翰‧法洛身兼歷史教授和優秀的作家，也是一位無價的手稿審閱者和編輯。謝謝你，約翰！

　　一如既往，我的靈感來自我的孫女蘇菲和法蘭切絲卡，她們都是我生命中的光。

　　我親愛的朋友阿米塔‧馬洛伊，最近才從蓋提美術館（J. Paul Getty Museum）退休的書籍設計師，慷慨地將她豐富的專業知識用於幫助我理解一些重要的設計原則，並應用在最後的書封上頭，謝謝妳，阿米塔！阿米塔已故的丈夫，裘‧馬洛伊是洛杉磯著名的平面設計師，他為《像藝術家一樣思考》創作的美麗書封設計是這本新書外觀的起點，我在此獻上無盡的感激。

我很榮幸再次感謝威尼斯高中的學生和全世界成千上萬使用《像藝術家一樣思考》的方法繪圖的學生；多年來，各位的貢獻良多，讓我理解我們如何學習繪畫。感謝所有的學生！

　　最後，我和往常一樣感懷神經生物學家和諾貝爾獎得主羅傑·W·斯佩里博士，感謝他多年前施予我的慷慨和善意。

<div align="right">

貝蒂·愛德華

2020 年 8 月

</div>

詞彙表（依英文字母順序排列）

ABSTRACT ART　抽象藝術
將現實生活中的物體或經驗以非現實方式演繹為手繪、彩繪、雕塑或設計。抽象藝術可能含有某些現實元素。

CENTRAL AXIS　中軸
人的五官或多或少是對稱的，可以由大約在臉部中央的一條假想垂直線一分為二。這條線就是中軸。它可以在繪圖中用於確定頭部傾斜度及五官的配置。

CEREBRAL CORTEX　大腦皮層
大腦的最外層，由兩個大腦半球分為明顯的左右兩側。兩個半球之間有部分由一條稱為胼胝體的厚厚神經纖維帶連接起來。

CEREBRUM　大腦
脊椎動物腦部的主要部分，由兩個半球組成。主要包括大腦皮層、胼胝體、基底神經節和邊緣系統。它是腦部進化的最後部分，而且對各種心理活動具有舉足輕重的重要性。

COGNITIVE SHIFT　認知轉換
腦部運作的轉變，例如從口頭模式轉換到視覺模式；或視覺模式轉換到口頭模式，或同時結合兩種模式。

COMPOSITION 構圖
藝術作品各個部分之間的有序關係。在手繪和彩繪作品中，就是畫作格式內的形體和空間的配置。

CONCEPTUAL IMAGES　概念圖像
出自內部源頭（心靈之眼）的圖像而不是來自外部可感知的來源。

CONTOUR LINE　輪廓線
圖畫裡表示單個形體、一組形體，或正面及負面空間共用邊緣的線條。

CORPUS CALLOSUM　胼胝體
連接左右大腦皮層的密集軸突束。胼胝體允許大腦的兩半／兩個腦半球的皮層直接相互溝通。

CREATIVITY　創造力
為問題找到新的解決方案、以新模式表達想法、找出隱藏模式、連接不相關的事物或想法、實現對個人和文化來說都是新事物的能力。作家亞瑟・庫斯勒（Arthur Koestler）添加了新的條件，亦即新的創作必須對社會有用。

CROSSHATCHING　交叉線法
平行線條組重疊相交，用於表現畫中的陰影或體積。許多畫家發展出個人的交叉線風格，進而成為「代表簽名」。

DOMINANT EYE AND SUBDOMINANT EYE　主視眼和輔視眼
偏好從某一隻眼睛而不是另一隻眼睛接收訊息的傾向，有時也被稱為「慣用眼」。眼睛的主導性有點類似慣用手，但是主導手和主導眼並不總是同一邊，而且每隻眼睛負責不同的視野。主導眼比次主導眼更具有與大腦的神經連結。主導眼用於眼觀。大約 65%的人是右眼主導，34%是左眼優勢，1%是雙眼具有同等主導地位。

EDGE　邊緣
繪圖時，邊緣指的是是共用邊：兩個物體相遇的地方。例如，兩個形狀或一個空間與一個形狀之間的單條分隔線，本質上就是連接邊緣。這個概念使藝術作品具有統整性。

EXPRESSIVE QUALITY　富有表現力的品質
我們每個人感知和在藝術創作中表現感知的不同方式。這些差異表達了一個人內在對感知刺激的反應，以及生理差異激發出的獨特「個人特色」。

EYE LEVEL　視線高度
在透視圖中，其上方和下方的平行線似乎會匯聚的水平線。在肖像畫中，大約將頭部在一半高度水平分割的比例線；眼睛的位置大約在頭部的中間高度。

FORESHORTENING　前縮透視

在二維平面上描繪形體的方法，使形體看起來在平面上的空間中向前伸或向後退；也是在人體或形體上創造三度空間深度錯覺的方法。

FORMAT　版面

畫作表面的外緣形狀——通常是矩形或正方形；圓形或三角形則少見。亦即繪圖表面的比例；也就是圖紙或畫布長度與寬度的關係。此外，也是定義畫作中兩條垂直和兩條水平邊緣的繪製線條。

GESTALT　完形

一個有組織的整體，我們能感知到它不僅僅是各個部分的總和而已。

HEMISPHERIC LATERALIZATION　腦半球側化

兩個大腦半球的功能和認知模式的差異化。

IMAGE　圖像

在英語中作動詞用時：表示對於感官來說並不存在的某物在腦中喚起一幅「畫面」的過程；也就是用「心靈之眼」看見。

作名詞用時：表示雙眼實際看見，並經由大腦解釋的視覺圖像。

IMAGINATION　想像力

針對並不實際存在的外在物件，於腦中形成新想法、圖像或概念的能力。

INTUITION　直覺

一個人在沒有任何已知過程或反省思索的狀況下，直接且明顯未經過中介而產生的知識、判斷、意義或想法。直覺往往來自於最微小的線索，並且似乎是「無中生有」。

LEARNING　學習

任何相對永久的思維變化，或因為認知、經驗或實踐而產生的行為。

LEFT HEMISPHERE　左半球

大腦的左半邊（你的左邊）。對於大多數慣用右手的人（90%的人口）和一部分左撇子（10%的人口），語言功能主要位於左半球。

LINEAR PERSPECTIVE　線性透視

線性透視是趨近的表示手法；通常是在平面上，例如紙，表示出肉眼見到的圖像。物件尺寸似乎隨著與觀者之間距離的增加而變得更小，並且沿著視線顯得越來越短（前縮透視）。相對於垂直線和水平線的角度，似乎根據觀者的位置而有變化。

NEGATIVE SPACES　負空間

圍繞正形體的區域，與形體共用邊緣。負空間和正形體受到繪圖版面的外邊緣限制。「內部的」負空間可以是正形體的一部分；例如在人像畫中，眼白可視為用於正確定位虹膜的內部負空間。

OCULAR DOMINANCE　眼部主導性

有時稱為「眼部偏好」或「慣用眼」。大多數人都傾向於偏好來自單隻眼睛的視覺訊息輸入，無論是左眼還是右眼；這種趨勢可以藉著觀察另一個人而以視覺偵測到。慣用眼有點類似慣用手，但是主導眼和主導手的側邊並不總是相符的，稱為「交叉主導」。主導眼與次主導眼比起來，與大腦有更多的神經連接。兩個腦半球都控制雙眼，但是每個腦半球負責不同的一半視野，進而控制不同的兩個視網膜中的一半。世界人口中大約有 65% 的人是右眼主導，34%是左眼主導，1%的人雙眼都不具主導性。

PERCEPTION　感知

透過感官和舊有或新的經驗影響而得到的意識，或意識到個人內部或外在的物件、關係或品質的過程。

PICTURE PLANE　視圖平面

一個假想的透明平面結構，就像窗戶的框，始終與畫家臉部的垂直平面保持平行。畫家在紙上手繪或在畫布上彩繪出眼中看見位於繪圖平面上或之外的物體，就如物體被透明平面的背面壓平了。發明攝影的人使用了這個概念，開發出第一部相機。

REALISTIC ART　現實藝術

現實物件、形體和人物經過仔細的感知之後，被客觀描繪地描繪出來。也稱為「自然主義」。

RIGHT HEMISPHERE　右腦半球

大腦的右半邊（你的右邊）。對於大多數右撇子和很大一部分的左撇子來說，視覺、空間、關聯性功能主要都位於右腦半球。

SCANNING　掃描

在繪圖時檢查或估測：點、距離、相對於恆常的角度、垂直線或水平線，或相對於「起始形狀」的尺寸。

SIGHTING　觀測

在繪圖時，基於一個恆常的度量來測量相對尺寸；通常是最先畫出的部分（起始形狀）。用以確定圖中某部分與其他部分的相對尺寸或位置，並根據繪圖版面的垂直和水平邊緣代表的恆常垂直線和水平線，來確定相對角度。

SPLIT-BRAIN PATIENTS　腦裂患者

在 1950 年代末和 1960 年代初，藉由外科手術將患有棘手癲癇症的病患兩個腦半球中間的連接器官胼胝體分開，使病症得到緩解。該醫學步驟的技術性名詞為「連合帶切開術」（commissurotomy），但是少有使用；而「腦裂」患者（主要由記者和研究人員使用的詞彙）的人數也不多。之後的諾貝爾獎得主羅傑・斯佩里及加州理工學院同事為人類腦半球功能提供了寶貴的訊息。

STARTING SHAPE OR STARTING UNIT　起始形狀或起始單位

從構圖中選擇出的邊緣或形狀，用於維持圖畫中正確的尺寸關係。起始形狀總是被稱為「一」，並成為比例的一部分，比如 1：2、1：3 或 1：4½ 等，以確立構圖中的相對尺寸。

SYMBOL SYSTEMS　符號系統

在兒童繪畫中，通常每個孩子都有自己獨一無二的一組符號，經常一起使用形成圖像，例如人臉、人物或房屋。符號通常按順序產生，一個出現之後喚出下一個；如同寫出類似的單字，寫了一個字母之後會帶出下一個字母。符號系統通常是在童年時期確立的，往往持續存在於整個成年時期，除非是經由學習新的看和畫的方法而改變，最理想的是在八到十歲左右學習。

VALUE 明度

用於藝術時，是指色調或顏色的暗或亮。用於藝術術語時，白色是最亮的明度；黑色是最暗的明度。

VISUAL INFORMATION PROCESSING 視覺訊息處理

使用視覺系統，從外部來源獲取訊息，並藉由認知解釋該視覺數據。

參考書目

Bakker, N., Jansen, L., and Luijten, H. *Vincent van Gogh—The Letters: The Complete Illustrated and Annotated Edition*. London: Tha mes & Hudson, 2009.

Bambach, C. *Michelangelo: Divine Draftsman and Designer*. New York: Metropolitan Museum of Art, 2017.

Bogart, A., "The Power of Sustained Attention or The Difference Between Looking and Seeing," *SITI Company*, December 17, 2009. http://siti.org/content/power-sustained-attention-or-difference -between-looking-and-seeing

Carbon, C-C., "Universal Principles of Depicting Oneself Across the Centuries: From Renaissance Self-Portraits to Selfie-Photographs," *Frontiers in Psychology*, February 21, 2017. Lausanne, Switzerland.

Dobrzynski, J.H., "Staring Dürer in the Face," *The Wall Street Journal*, March 15, 2008.

Dodgson, C.L. [pseud. Carroll, L.] *The Complete Works of Lewis Carroll*, edited by A. Woollcott. New York: Modern Library, 1936.

Edwards, B. *Drawing on the Right Side of the Brain*. New York: TarcherPerigee, 4th ed., 2012.

——. *Drawing on the Artist Within*. New York: Simon & Schuster/ Touchstone, 1987.

Green, E.L., and D. Goldstein, "Reading Scores on National Exam Decline in Half the States." *The New York Times*, October 30, 2019.

Gregory, R.L. *Eye and Brain: The Psychology of Seeing*. 2nd ed., rev. New York: McGraw-Hill, 1973.

Grootenboer, H. *Treasuring the Gaze: Intimate Vision in Late Eighteenth-Century Eye Miniatures*. Chicago: The University of Chicago Press, 2014.

Henri, R. *The Art Spirit: Notes, Articles, Fragments of Letters and Talks to Students, Bearing on the Concept and Technique of Picture Making, The Study of Art Generally, and on Appreciation*. Philadelphia and London: J.B. Lippincott Company, 1923.

Hoving, T. *Greatest Works of Art in Western Civilization*. New York: Artisan Books, 1997.

Kandinsky, W. *Concerning the Spiritual in Art and Painting in Particular 1912 (The Documents of Modern Art)*. New York: George Wittenborn, Inc., 1947.

Karlin, E.Z., "Lover's Eye Jewels—Their History and Detecting the Fakes?" *The Lux Report*, September 6, 2018.

Landau, T. *About Faces*. New York: Anchor Books, 1989.

Lee, D.H., and Anderson, A.K., "Reading What the Mind Thinks from How the Eye Sees," *Psychological Science*, April 1, 2017.

Lienhard, D.A., "Roger Sperry's Split-Brain Experiments (1959–1968)" *Embryo Project Encyclopedia* (December 12, 2017). Arizona State University, ISSN: 1940-5030. http://embryo.asu.edu/handle/10776/13035

Mendelowitz, D.M., Faber, D.L., and Wakeham, D.A. *A Guide to Drawing*, 8th ed. Cengage Learning, 2011.

Miguel, L., "Reading and Math Scores in U.S. are Falling. Why Are We Getting Dumber?" *The New American*, November 2, 2019. https://www.thenewamerican.com/culture/education/item/33915 -reading-math-scores-in-u-s-are-falling-why-are-we-getting -dumber

Nicolaides, K. *The Natural Way to Draw*. Boston: Houghton Mifflin,

1941.

Rubin, P.L. *Images and Identity in Fifteenth-Century Florence*. New Haven: Yale University Press, annotated ed., 2007.

Sperry, R.W., "Hemisphere Deconnection and Unity in Conscious Awareness," *American Psychologist* 28, 1968, p. 723–33.

Stewart, J.B. "Norman Rockwell's Art, Once Sniffed At, Is Becoming Prized," *The New York Times*, May 23, 2014.

Wolf, B.J. *Multisensory Teaching of Basic Language Skills*, 3rd. ed. Baltimore: Brookes Publishing, 2011.

Young, A.W., "Faces, People, and the Brain: The 45th Sir Frederic Bartlett Lecture." *Quarterly Journal of Experimental Psychology*. Canterbury: Keynes College, University of Kent. First published January 1, 2018.

大師如何觀看：解構我們感知、創造、學習的方式
Drawing on the Dominant Eye：Decoding the Way We Perceive, Create, and Learn

作　　　　者｜貝蒂·愛德華 Betty Edwards
譯　　　　者｜杜蘊慧
社　　　　長｜陳蕙慧
總　編　輯｜戴偉傑
主　　　編｜李佩璇
責　任　編　輯｜涂東寧
行　銷　企　劃｜陳雅雯、林芳如
封　面　設　計｜兒日設計
內　頁　排　版｜簡至成
讀書共和國
出版集團社長｜郭重興
發　行　人｜曾大福
出　　　版｜木馬文化事業股份有限公司
發　　　行｜遠足文化事業股份有限公司
地　　　址｜231 新北市新店區民權路 108-3 號 8 樓
電　　　話｜(02)2218-1417
傳　　　真｜(02)2218-0727
E　m　a　i　l｜service@bookrep.com.tw
郵　撥　帳　號｜19588272 木馬文化事業股份有限公司
客　服　專　線｜0800-221-029
法　律　顧　問｜華洋國際專利商標事務所　蘇文生律師
印　　　刷｜呈靖彩藝有限公司

初　　　版｜2023 年 3 月
定　　　價｜350 元

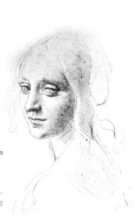

ISBN 9786263143395
歡迎團體訂購，另有優惠，洽：業務部 (02)2218-1417 分機 1124

特別聲明：有關本書中的言論內容，不代表本公司/出版集團之立場與意見，文責由作
者自行承擔

國家圖書館出版品預行編目 (CIP) 資料

大師如何觀看：解構我們感知、創造、學習的方式/貝蒂.愛德華
(Betty Edwards) 作；杜蘊慧譯. -- 初版. -- 新北市：木馬文化事業
股份有限公司出版：遠足文化事業股份有限公司發行, 2023.03
192 面；14.8X21 公分
譯　自：Drawing on the dominant eye：Decoding the Way We
Perceive, Create, and Learn
ISBN 978-626-314-339-5(平裝)

1.CST: 繪畫技法 2.CST: 藝術欣賞 3.CST: 畫論

940.7　　　　　　　　　　　　　　　　　　　111019383